U0002147

請回答吧，藝術！

美術、応答せよ！

謝謝你說看不懂：
森村泰昌的藝術問答室

森村泰昌
Yasumasa Morimura

前言

這是一本關於藝術問答的書籍。我接受來自各行各業的人對於藝術的提問,然後一一回答。工作看似簡單,實際執行起來卻有相當的難度。

困難之處就在於,突然拜託對方「請問我問題」,被拜託的人也會覺得十分困擾。「我非常想知道這個」,應該不是人人都像這樣平常就在思考藝術問題吧。

然而,一旦被問到:「關於藝術有沒有什麼想問的?」起碼在這個時刻,「藝術」會受到注視。藝術對自己而言是什麼?當思考這個問題,其他更深層的問題也會逐漸成形。我相信這樣的可能性,所以明知會造成困擾,還是想問問大家關於藝術的問題。

另一方面,回答提問的人,也就是我本人,必須對所有問題全數提出回答。拜託人家「問點什麼」,然後對於問題拒絕回答,沒有什麼比這更失禮的了。

儘管如此,「回答全部的問題」說來簡單,實際執行起來困難重重。我有

自己的守備範圍，跟投手說你去當捕手，這從根本上就不可能。

這次的我，會做到書名「請回答吧，藝術！」說的，和大家約定回答所有的提問。就算不願意，但對於平常逃避的問題我必須正面面對。沒有什麼「之後再說」，我給自己套上這條鎖鏈，稍為有點誇張但是這代表了我某種程度的覺悟。不是說「狗急跳牆」、「火場裡媽媽也能扛起冰箱」嗎？我就是想讓自己成為著急的狗或是身處火場。

所謂問答，不管是提問方和回答方，如果不認真做就沒意思了。書中發問的有三十三人，包括大學或高中老師、藝術家這類對藝術感興趣的人，有對藝術不抱興趣但有疑問的人，還有大學生、小學生等等，背景各式各樣。這些由各方人士提出的對藝術的問題，似乎也透露出每個人的審美觀或人生態度，每個問題都有每個問題的醍醐味，我將它們全部細細品嘗。

而我的「回答」又是如何呢？是「原來如此！」般值得信賴、「沒想到會這樣回答」般給人驚奇感，還是「是這樣啊」能得到大家的認同呢？這個判斷我要交給各位讀者。那麼，接下來就開始「請回答，藝術！」。

全書共三十七道問題，敬請大家陪我到最後。

目次

1

對「美」來說，政治是什麼？

大學教授 — 小林康夫

二〇一一年七月，在京都大學舉辦的「表象文化論」學會研討

會上，我和森村先生進行公開對談，我們坐在白色棋盤兩端，我草率說了一句：「森村先生和我是雙胞胎。」其實，我們分別生於一九五〇、一九五一年，沒有血緣地緣關係，在知識領域也沒有交集，完全是不相干的人；然而同時我又想，我們可以說是日本戰後這段歷史孕育出的無數雙胞胎中的一對不是嗎？不，也許是因為一直以來，我在觀賞森村先生的作品時，就好像是在透過鏡子注視那和自己完全不同、絕不相像的自畫像一般。我們可以發現，森村先生的工作是從挑戰西歐美術史這塊「歷史」出發的，進入本世紀之後，他挑戰、挑撥日本戰後「歷史」的傾向越發強烈。總之，先讓我梳理一下他的工作內容，那就是以「美」來回應「歷史」。在此，我要提問了！

若用老派一點的表達方式，我的問題就是：「對美來說，政治是什麼？」（美）在回應所謂政治的「歷史」，以及「美」的「歷史」時，有何相同、相異之處呢？如果森村先生能以身體感覺來回答，那就太好了。是的，或許是因為身為「雙胞胎之一」的我，對於完全喪失了那種身體感覺感到扼腕不已。

「對美來說，政治是什麼？」這是從小林教授那裡收到的提問。小林教授認為，這問題換個說法就是：「回應所謂政治的『歷史』，以及『美』的『歷史』時，有何相同、相異之處？」

對於這個問題該如何回答，我思忖許久。當我念出小林教授的提問，不禁如此想像：小林教授會不會其實已經對自己的問題準備好答案了呢？事實上，提到「美」與「政治」的關係，在這裡或許可以把「美」換成「藝術」或「表現」，而「政治」也許可以換成「意識型態」或乾脆說是「社會參與」。總之，「美與政治」這樣的主題，我想至今各個時代、各種場合對此已有許許多多的討論，而那答案也真是五花八門。關於此一脈絡，反而我才是希望獲得指教的一方。

既然，我已經坦承自己對「美」與「政治」的見解非常貧乏，理當不可能充分「回答」這個提問才對，小林教授應該也沒有打算從我這裡獲得像優等生給出的完美解答吧。我以為，答案內容等等諸如此類的東西，意外地經常會出現「夕陽很美」或是「人難免一死」這樣的老生常談。因此，重要的不是回答的內容，而在於回答的方式。

就這樣思前想後，我把問題來回讀了好幾次，終於注意到幾個突出的詞

彙，那就是「雙胞胎」、「鏡子」、「身體」這三個詞。於是我想到以這三個關鍵詞為線索來「回答」。

那麼，開場白到此告一段落，現在開始，「請回答吧，藝術！」

正如小林教授提及，二〇一一年七月，京都大學主辦的「表象文化論」學會研討會上，他和我進行了一場對談。在那場對談上，小林教授表示「我們是雙胞胎」。正如提問文所述，小林教授生於一九五〇年，我是一九五一年出生。

儘管我們沒有吃著同一鍋飯長大，卻是咀嚼相同時代感性的同年代之人，以時代之子而言，確實可以說是「兄弟」。不過就算如此，也無法直接與「雙胞胎」連結。那麼，為什麼他要說「我們是雙胞胎」呢？

在此，我想像了一個可能的原因，或許對於我至今為止的創作活動，小林教授早已參與其中。

我們的初次相見，是瑪麗蓮夢露牽的線。一九九五年，我任性地要求在東京大學駒場校區900號講堂進行「變成瑪麗蓮夢露」的演出，並將表演內容拍攝為攝影作品。

| 對「美」來說，政治是什麼？

我選擇以900號講堂作為舞台，因為這個地方是三島由紀夫與左翼人士針對全共鬥[1]各個面向展開傳說中的激辯的場所。在與日本男人三島由紀夫有所牽絆的場所，代入美國女人瑪麗蓮夢露，我企圖達到那樣的化學變化。

這次表演通稱「駒場的瑪麗蓮」。表演之後經過了十四年，二○○九年，我再度拜託小林教授，讓我以馬塞爾‧杜象[2]為主題製作作品，這次地點選在東京大學的駒場博物館。在那裡，我裝置了杜象以玻璃與鉛製成，被稱為「大玻璃」的問題作品的複製品。把這個「大玻璃」當作背景，我以杜象為主題嘗試製作我的肖像作品。

東京大學的駒場博物館坐落的地點相當耐人尋味，它恰巧就在我之前拍攝「駒場的瑪麗蓮」的900號講堂正對面。而且，這兩棟建築的設計一模一樣。也就是說，兩棟本同的建築，一棟是大講堂，另一棟被用來作為博物館。這麼

<hr>

1 1968年至1969年間由日本各大學學生成立的學生運動組織，全名為「全學共鬥會議」。

2 馬塞爾‧杜象，Henri-Robert-Marcel Duchamp（1887—1968），美籍法裔藝術家，被視為現代藝術的開啟者。

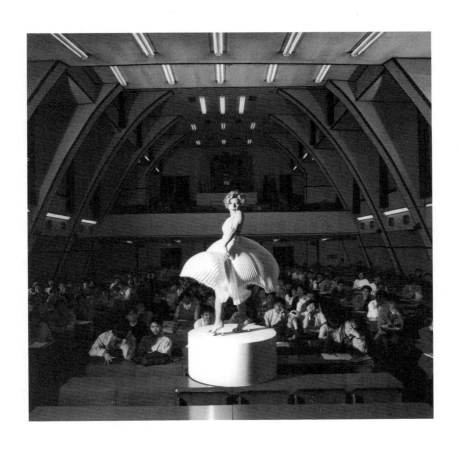

森村泰昌 《駒場的瑪麗蓮》 1995 年

對「美」來說，
政治是什麼？

說來，在這所謂的「雙子建築」周邊，我的精神不斷徘徊，這十幾年來創作不息。而在這期間，小林教授就在「雙子建築」所在的駒場校園執教鞭，擁有研究室。我想，能將小林教授與我連繫一起的星座，確實會是雙子座吧。

然而在京都舉行「表象文化論」對談時，對於我的提問：「老師如何度過童年時代？」教授只簡單答道：「小時候我想趕快長大成人，心裡很焦急。」當下，我覺得自己似乎可以全部理解。少年時代的小林願望是早點轉大人，而且，小林少年大概也一如所願「很早就長大成人」。不，小林少年應該會說「想早點成為成年男人」。他後來擁有了教授的頭銜，留著鬍子。這些全都是「成年男人」的證明。我想像著小林教授沒留鬍子的面貌，但突然小林教授的臉變成了小林少年的臉。小林教授想讓人看到他是「成年男人」，可是即使是現在，也許他都還是小林少年。

所謂「長大成人」當然不是簡單的事。教授頭銜或外貌等等，都不過是為了能成為大人的枝微末節。要「變成大人」還要滿足更重要的條件，是什麼呢？我認為是「獲得語言」。

我們（小林＋森村）的青春時代，正是學生運動最盛的時期。那是所有議題都圍繞著政治，吹著政治語言風暴的「語言的時代」。對任何問題都能確實而切題回答的能力、不論遇到何等對手都能平起平坐的語言世界，獲得這些對我們來說就是成長，是成為大人的證據。

在這樣的時代背景下，小林少年成為能夠熟練駕馭語言的成年人＝教授。

而我呢？那時候，我自己也是急著長大，突然間開始雜讀，為了成為獲得語言的人而努力。但是我失敗了。我被周遭政治語言的音量與字彙量給暴力地擊倒了，與獲得語言恰恰相反，我反而更像被剝奪了語言。無法言語的人就是失敗者。

我變得沉默寡言，被排除在大人的語言世界之外。政治就是語言，語言就是暴力。先說結論，我覺得我的創作活動，就是竭盡全力在呈現失去語言的人如何在這個「政治／語言／暴力／大人」的世界進行對峙。

如果把獲得語言的人稱為大人，反之，沒有擁有語言的人稱之為小孩，那我也許是轉大人未遂的小孩。小孩是不善於言語的。即使有話想說，卻還沒有準備好與事情相符的語言表現。那種時候，小孩只能訴諸身體。嬰兒會哭、叫、

鬧，那是無法言語的生物真切的身體表現。被剝奪語言的人，不得已藉由身體焦躁地耍了小把戲，也就是我的自畫像系列的開始。現在想起來是這樣的。

要先澄清，我既非舞者也不是演員或運動員。如果我是這一類善用肢體的人，就算成為小林教授感興趣的對象，也應該不會出現「我們是雙胞胎」的發言。我並不想鍛鍊我的身體。應該這麼說，我是執著於語言的語言者。不過，和獲得語言並成為教授的小林少年相對照，森村少年是以喪失語言的孩童姿態成為藝術家的人。變成大人的小林少年喪失了孩子的身體，停留在孩子階段的森村少年被剝奪了大人的語言。

想來，從900號講堂走到駒場博物館這十四年間，一切都是圍繞著語言與身體的故事。三島由紀夫，他正是問了「對美來說，政治是什麼」這個問題的人，是藉由美把作為語言的政治身體化的表演者。瑪麗蓮夢露，是與作為語言的成年男人對峙的女人身體的挑戰。而杜象，發現了男人語言的盡頭是荒蕪的性這個終極的身體表象。

我們（小林＋森村）以在相同路上同行的主角這層意思上來說，稱為「雙胞胎」確實合適。不過，我們在這個語言與身體的私人故事中，完全是鏡像關係。

被剝奪語言的我，對於語言的愛恨更加強烈；而作為獲得語言的代價得到身體喪失感的小林教授，希望取回以藝術為目標的少年身體。我們得到的與失去的全都截然相反。正因如此，就如同在鏡子裡看到左右相反的另一個自己時會有的反應，形成互相吸引的關係。我們成為像是兩面鏡子對照的雙胞胎鏡像。而凝視著這對照的鏡子、希望照出鏡像的本體，不就是「美與政治」、「身體與語言」、「孩子與大人」、「藝術與社會」這些問題本身不是嗎？

於是，「回答，結束」。我說話的語調，開始變得有點小林康夫式口吻。或許這是因為我想在語言世界裡試試扮成「作為小林康夫的我」。請讀者就當作這是雙胞胎裡另一半的玩笑話，讓我無罪釋放吧。

小林回覆森村：

哎呀，真是精采的回答。我忍不住叫好！還有淚水一滴。

不愧是森村先生，竟然能在我方設下的陷阱裡正面交鋒！

有點像我使用了擅長的技巧反擊，卻完全被打敗的感覺。

使出自己的必殺技被反將一軍敗陣下來，只能說人外有人天外有天。換句話說，對森村先生來說，「成為」雙胞胎是輕而易舉的事吧。藝術，真是可敬可畏。不過，誠如各位注意到的，這「沒有語言的嬰兒」與「沒有身體的大人」的鏡像關係，其實是我們任何人的內在都藏著的構造。是的，任何人都是「雙胞胎」。語言在追求身體，身體在憧憬語言。正是在那糾結的「對照」中，誕生了美吧。於是我想，政治一定也必須如此。沒有終點的比賽還在持續。期待下回一定分個勝負。謝謝。

| 對「美」來說，
政治是什麼？

2

身為藝術表現者，面對震災是可能的嗎？

藝術家 — 福田美蘭

今日，藝術家的課題是「對於○○該如何表現」。然而在三一一震災之後，我認為那個○○在不知不覺間都集中在「自然」了。堅持「觀看」這件事的我，在震災的殘酷傷口經過重建結痂之前，有一股想要親眼目睹的強烈想法。但是，那並不是要去接近失去家園、家人被海嘯奪走的人們的悲傷，而是不同次元的藝術表現者特有的欲望。「前往現場＝尋找作品素材」讓人連想到那些自稱義工、帶著顧慮拍照的卑鄙行為，我無法逃避這如職業病般的詛咒，我對於前往現場探訪感到抗拒，或者說我認為那種半吊子的擺酷態度對表現者來說是失格的。然而，為了作品到災區現場旁觀，去經歷超越人類想像的現實難得經驗，才能夠真正面對震災議題嗎？我想請教曾親自到現場的你的感想？

首

A先我講跟主題完全不相干的事，我一直執著於一件事——要穿上「臀圍38公分的褲子」。那是褲頭高在肚臍附近、腰線貼著肚臍上方的舊款式。

現在低腰褲慢慢沒那麼流行，但有段時間非常盛行。那時候我很傷腦筋，因為沒有任何地方在賣臀圍38公分的褲子。我只好拜託熟人，將我很久以前買來，已經破舊的臀圍38公分的Comme des Garcons長褲改成我專屬的褲子。

雖然近來還是低腰褲的時代，大家覺得我這樣穿也沒什麼不好，但是我堅信高腰褲的時代終有一天會再臨。因此現在我基本上還繼續穿著臀圍38公分的褲子。

還有一件事，這也不算是直接回答美蘭女士的問題，那就是我至今一次也不曾看過宮崎駿的動畫。並不是因為我否定宮崎駿的動畫世界，說不定看過之後我會非常感動，可是我一直選擇「不去看」。雖然我不知道詳細的人數，不過實在有相當多人看過宮崎駿動畫。我的朋友也都告訴我「應該看」。但或許是我是個怪胎吧，我一直沒去看，直到現在。

我想，和宮崎駿的動畫的好壞無關，確實有人是因為「看宮崎駿動畫」而培養出某種感受能力。但與此同時，一定也有人因為「不曾觀看宮崎駿動畫」而培養出感受力。我刻意排除大多數人不自覺選擇的「觀看宮崎駿動畫」的行為，選擇了屬於少數派的「不觀看宮崎駿動畫」，來賭賭看我的人生。說是「賭上人生」雖然有點過於誇張，但我認為大家都往東，我不如往西看看，世上有這種偏執的人或許也不錯吧。而不和大家往東邊去，偏往無人感興趣的西邊走的姿勢，我認為正可以看到藝術家應有的姿態。

一九九五年一月十七日，神戶周邊發生了大地震，我周遭許多人都前往震災現場。有人去探問熟人的安危、有人參加義工活動或協助搬運物資，也有攝影師前往震災現場希望把當地狀況拍進相片。而大家都這樣對我說：「森村先生，不論你的目的是什麼，請務必前往震災現場親眼看看。看到那樣的光景，會徹底改變你對人生的看法。」

日常在瞬間變為非日常，而這些不是透過虛構的電影或小說而是在現實中發生，當你親眼看到，確實，那些安穩的人生計畫等等應該都會消失無蹤吧？

人們為了體驗那種感覺而前往災區，然後與災區共同擁有這個悲劇。對於大家的建言，我非常理解。

不過，雖然當時我住在緊臨神戶的大阪，但卻沒到神戶去。為什麼呢？理由很多。正如美蘭女士一針見血地說道：「『前往現場＝尋找作品素材』讓人連想到那些自稱義工、帶著顧慮拍照的卑鄙行為，我無法逃避這如職業病般的詛咒，我對於前往現場探訪感到抗拒，或者說我認為那種半吊子的擺酷態度對表現者來說是失格的。」這樣的意識，我也確實強烈感受到。此外，還有一點我可以確定的是，我反對誰都應該去那裡的主張。我帶著「臀圍38公分的堅持」，做了「不看宮崎駿動畫」的選擇。在我「不選擇大家都主張的東邊，選擇大家不屑一顧的西邊」這般身為藝術家的生存方式之下，我選擇「不去那個地方」。我想事情可以這麼說。

然而二〇一一年三月十一日發生了東北地震，正如美蘭女士指出，我做了與神戶地震的時候完全相反的決定——數次前往災區。為什麼會這麼做呢？這需要一些說明，我整理如下。

其實，二〇一一年夏天我排定了在岩手縣立美術館舉辦個展。從高松市美

術館開始，展開名為「模仿美術史」的巡迴展覽。後來震災發生，岩手縣將企畫展預算全部挪為震災重建經費，岩手縣立美術館二〇一一年度企畫的全部展覽都取消了。在我的展期之前，岩手縣立美術館原先從四月開始要舉辦美蘭女士的父親福田繁雄先生的個展。我是後來才得知這個消息，這件事我稍後再提。總之，我得知「取消」時，非常生氣。並不是對岩手縣或對美術館發脾氣，而是對自己發怒。由於發生了天災造成極大慘劇，美術展等活動都取消了。對於得知這消息後，「啊，雖然非常遺憾，但也無可奈何啊」對於這樣有意斷念的自己，我自問：「不是這樣吧！你屈服於自然的力量了嗎？美術館並沒有毀掉，頂多是企畫預算被砍，就說『不能辦展覽』，你就這樣把自己作品的發表場所雙手奉上了嗎？」我認為，還是應該按照原訂計畫舉行個展，也向美術館如此提案。

我不知道這麼做好不好。其實，美術館內部也是意見分歧。舉例來說，前面提到福田繁雄先生的個展取消了，或許美術館裡會出現這樣的批評聲浪：「福田的展覽取消，森村展覽卻要舉行嗎？森村的展或許可以籌到經費，但是什麼都要向錢看嗎？」自從二〇一一年三月十一日以來，我連日接到對東北提

供援助的電郵，或是募款拍賣會活動的邀請。每天都有報導誰捐贈了大筆捐款的新聞。對於所有的聲援訊息、募款義展、捐款，我都沒有參加。在這件事上我有很多理由，其中身為藝術家的表態「不應該和大家做同樣的事」的「NO」的成分居多。此時要辦岩手的個展自然有風險，但是，與震災無關，我認為我的提案沒有錯。「藝術家不會對任何事屈服，也不會被震災打敗。我也不贊成在非常時期就應該壓抑文化活動的多數派意見。」我表明了這樣的態度，並主張展覽應該舉辦。

後來，我實際前往岩手縣立美術館，和相關人士多次開會，討論中展覽不再是我當初所想的「巡迴展」，而是要以與岩手縣相關的新作品舉行完全不同的展覽。規模出乎意料地越談越大，在這樣的原委下，甚至演變為在災區製作作品，往往實現這突然冒出頭的「森村泰昌‧人間風景」個展的方向全力前進。

聽說我到災區去，大家可能會想像出以下的故事吧——發生地震，藝術家M挺身而出，覺得應該對於這件事盡點心力。他前往災區，把訪視災區的結果作品化，作為對東北災區的聲援。

不過，事實並非如此。當初我並不認為我必須去災區現場。只是碰巧有

「機緣」在岩手縣舉行展覽。隨著這「機緣」越來越深，不知不覺來到了災區。

雖然我不喜歡把事情過於單純化，但那幾個月，所有的事情就像搭上了雲霄飛車展開激烈的起伏，我被捲入其中，只能暗中摸索。我的心情就像這樣。

於是，最後我在陸前高田市和大船渡市攝影並製成影像作品。我在災區一家旅館租了房間，當我為了扮演某個登場人物正在上女妝，大地突然劇烈搖晃。在那盡是傾倒的房子和瓦礫堆的土地上，自衛隊員或從事義工活動、為了重建工作前來的人更適合出現在此。然而，就在那個場地的正中央，假髮、長洋裝散落在我的房間各處，我在化妝。雖然不合時宜也覺得待不住，但這是藝術這份工作的位置，我隱約有了這樣的領悟。

大家都往東的時候，藝術家要將目光望向全然不同的方向。我不知道那樣好還是不好。這不是好不好的問題，只是我和世人站在不同的位置。這種不合理的感受性的存在，正是藝術這領域的特質。因此，不合理感的淡化，與藝術衰退是同義。把化妝品換成鏟子、把指甲油換成工作手套、把洋裝換成工作服，如果世人這樣命令我，我更應該繼續化妝下去不是嗎？在天搖地動時，我來到不合時宜的地方感覺坐立難安，但我的覺悟是我只能繼續化妝。

　身為藝術表現者，
面對震災是可能的嗎？

雖然有點畫蛇添足，但再講一件事。我幾乎花費了半年時間，朝著在岩手縣推出展覽而努力，結果，到了最後關頭，個展因為意想不到的理由突然被取消。對我來說，二〇一一年三月十一日以後的迂迴曲折還沒結束，依然藕斷絲連。不過這是另外一個故事了，容我在此割愛。

以上，完成了「藝術的回答」。

重要的是，在日本全體國民呼喊「日本加油」口號時，藝術家還是不要配合著做出唱和的不智之舉為佳。畢竟，和大家畫著相同的畫，並不是獨當一面的畫家做的事。繪畫之所以有意思，是因為大家各自描繪了不同的畫。不是去或不去災區，重點在於深刻地觀察當今世上的趨勢如何流動，時常想像自己應該進行什麼樣的選擇。有一百個藝術家，就有一百種表現方式。這才是健全，大家都一樣的話就不健全了。「了解歧異的藝術家」，或許這就是我的理想。

福田回覆森村：

謝謝你。為了成為健全的表現者，我會加油。

3

森村作品中的「我」在哪裡？

Q

精神科醫師 — 香山理香

看了通達無礙的森村先生的作品，我總會這麼想：「我」在哪裡呢？例如，扮裝成歷史上的人物Ａ時，「我」是否和Ａ完全重疊呢？還是說，無論變成什麼人，都不會是Ａ，「我就是我」呢？或者，「我」不在Ａ的那一邊，而在攝影機的鏡頭這一邊，把扮演Ａ的自己視為對象，只是望著他呢？麻煩你指教。

A 我很羨慕香山女士。我總是抱著羨慕的眼光，仰望香山女士的活躍。

因爲香山女士不論何時何地都能確實擁有「自己本身」的身分。精神科醫師、作家、大學教授、電視節目來賓，此外也是職業摔角的愛好者，香山女士擁有各樣的面孔。另外，「香山理香」這名字取自人偶娃娃「理香」，並不是她的本名。也就是說，本名香山某某的香山女士，一定也存在著。儘管她擁有多樣的角色與人格，香山女士一直擁有「香山理香就是香山理香」的自我認同。

對於我自作主張的印象，也許她本人會提出抗議吧。但不論對象是名人或學生，長輩或是年輕人，香山女士總是以不變的姿態與他們談話，而且談話內容清楚明確。由這貫徹始終的人生樣貌來看，我不得不這麼想：香山女士扎扎實實地擁有「我」。

我本人可以說是香山女士的對照組。小時候，父母常斥責我「迷迷糊糊的」。小時候的我，對於自己想去哪裡、想做什麼、喜歡什麼，都拿不定主意。這種「迷糊又迷惘」的個性到現在都沒變。不是我自誇，但我是重度路痴。

在餐廳去了洗手間一趟，我的朋友都會擔心我能不能回到自己的座位上，有人在洗手間附近等我的情形也不少見。迷路，現在還是我的長項。

不過啊，雖然現在可以當做笑話講，但過去迷惘可是我的大缺點。在我還是高中生的一九六〇年代，朋友告訴我披頭四很棒，我便一頭熱地聽他們的歌受到感動；當別的朋友說他們很差勁，要我聽聽更狂野的滾石樂團，我心想「是這樣喔」，於是又改聽滾石樂團。到了一九七〇年代，「萬國博覽會」成為熱門話題，我也非常熱衷。但是和高舉各國大旗的「萬國」恰恰相反，我讀到了一則評論，內容提及「地下演劇」，那是彷彿只會發生在魑魅魍魎棲身的日本黑暗空間，是真正的祭祀空間。我又想，也許真是這樣，就跑去參加在神社或公園中搭設的紅與黑色帳篷裡舉辦的「地下演劇」。回想起來，當年我就是這樣，什麼都拿不定主意，在種種價值觀之間團團轉。

當然，這種青春時期的「迷惘」並不只出現在我的身上。由小孩成長為大人，誰都得把孩童時期的「我」丟棄，自己選擇一個做為大人的「我」。在青春時期，一旦「我＝我」的自我認同消失，我們都一定會面對「我不是我」的非自我認同。

話說如此，當時令我驚訝的是，大多數的同學都能迅速脫離「我不是我」的不安定青春，以相當聰明的方式轉變為身為大人的新的「我」。應該聽什麼音樂？該怎麼打扮？將來選擇什麼職業？要做的選擇很多，當我看到同學毫無痛苦就完成轉換，很大人地、輕易地學會「我＝我」，我感到訝然，這麼輕鬆就讓「我＝我」真的好嗎？

從充斥諸多「迷惘」的高中畢業，經過一年重考我進入藝術大學就讀，但其實我想成為生物學家，對文學有興趣，也被社會學吸引。我並不是完全擺脫「迷惘」而鎖定了藝術。即便如此，進入藝術大學就讀，環境中充滿藝術氛圍，我在那裡度過二十到三十出頭的歲月，挑戰了各種表現方式，包括油畫、鋼筆畫、素描、攝影、版畫、繪本或童話、美術設計、美工、觀念藝術等，技法和內容也相當多樣化。我在摸索適合我的「我的表現」，但是並沒有持續很久。雖然決定了「就是這個」、專心投入，覺得「不是這個」的時刻終究會到來。

然後，我又去做別的事情。在這樣的反反覆覆之中，一回神我已經三十初頭。

接下來，我想談談我一九八五年的作品《肖像／梵谷》。說起來，我是以

這個作品為契機，扳倒了之前提到關於「迷惘」的缺點，甚至可以說正面地體會到了擒拿術。

《肖像／梵谷》，是我扮裝成梵谷自畫像裡的人物梵谷，然後拍下照片的自畫像作品。版畫家棟方志功（1903-1975）曾經宣示：「我要成為梵谷！」按照那種想法，我也「變成了梵谷」，但我

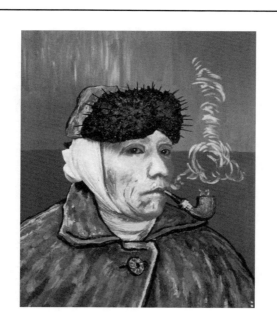

森村泰昌 《肖像／梵谷》 1985 年

的情況和棟方先生有所不同。棟方述說了自己的夢想，也就是說他自己也能成為像梵谷那樣的優秀的畫家。相對於此，怎麼說呢，我對「也能成為梵谷的我」感到開心，我感覺對梵谷的生存方式產生共鳴，我也喜歡梵谷的畫作。

一九八五年最迷惘而痛苦的我，也許和梵谷的絕望重疊了吧。

不過，這麼說也許會產生很大的誤解，也對梵谷不好意思，但那時候的我並不像棟方志功那樣非得變成梵谷不可。說得更精確些，即使我不變成梵谷也沒關係。為了脫離陷於「迷惘」前途一片黑暗的我，只要能變成「我」以外的任何人都好。碰巧將脫離「我」變成其他人的冒險，與藝術領域緊緊連結，結果選了無人不知的藝術代表選手，可以說是「藝術」本身的梵谷。所以，或許我應該這麼說：「我並不是因為變成梵谷而感到喜悅，而是因為發現自己也有變成梵谷的能力而感到喜悅。」其實，《肖像／梵谷》以後，我想要更進一步嘗試「能夠變成別人」的能力，也曾變成蒙娜麗莎，或跨越藝術領域變成電影女明星，甚至變成切・格拉瓦或愛因斯坦。所謂「迷惘」，並不是優柔寡斷、缺乏決斷力的負面性格，它更是能變成多樣化的「我」的才能。跟著這條思考線索走，便產生了《肖像／梵谷》作品。

我恐怕無法從任誰都在青春時代體驗過一次的「我不是我」（＝「我」的非認同感）這種感覺中畢業，就這樣不乾不脆地變成大人。如果，那也不是這也不是，雖然還是繼續對「我」的存在場所感到迷惘，但藉由製作自畫像作品，我得知了反手抓住「迷惘」的方法。我得知「迷惘」本身，是「我可以是那個，也可以是這個」這樣的「我」的自由、「我」的萬物有靈論（animism），與「我」裡面沉睡的未知的「我」的覺醒相關。不過說來簡單，到頭來我不知如何確定「這是我！」和「獨一無二的我」，有「作為梵谷的我」、有「作為瑪麗蓮夢露的我」，在那或這之間來回踱步，經歷「這也是我，但不是只有這個是我」這些嘗試錯誤的過程，而持續到目前的作品製作。

因為這樣不能在一個地方安身立命，例如在作品《肖像／梵谷》中，到底不能說「我是我（＝本人）」，倒不如說「我」企圖脫離「我（＝本人）」。然而，也看不到應該到達的目的地的「梵谷」的安身立命之處。因此，把這種不確定狀態的「我」，稱為『我（＝本人）以上、梵谷未滿」怎麼樣呢？你認為呢？

目標在於脫離「我（＝本人）」然後能夠獲得新的「我」，這意味著「我」超

越了「我（＝本人）」。要說那樣的「我」脫離了「我（＝本人）」而成為「梵谷」，也不是那樣。因為「我」是「不，不是這個」、「我不是我」的立場尚未垮台，也並沒有和「梵谷」重疊，在這層意義下，「我」還沒有變成「梵谷」，換言之就是梵谷未滿。

從「我」的事情來面對「我」在哪裡的疑問，我想應該能夠提出下列答案。也就是說，脫離「我（＝本人）」而想要變成「梵谷」的「我」，是「我（＝本人）」與「梵谷」之間的間隙；「我（＝本人）」，則是想變成「梵谷」而跳躍時在空中出現的「我（＝本人）」以上、梵谷未滿」的「不確定性」。以「我（＝本人）」以上」為目標的「我」，有一半是「我未滿」，一半正在脫離「我（＝本人）」。

在其他地方也有「我」，是一半的「梵谷」，同時想到「我不只是這樣」，一半已經轉變為不是「梵谷」了。在我的自畫像裡的「我」，總是具有這種不確定的流動體般的樣貌，因此，從香山女士那裡收到「森村作品裡的『我』到底在哪裡呢」這樣的問題，也是自然的發展不是嗎？

話說，香山女士這次的提問，我非常欣喜地接受了。因為，我的自畫像作

品並不是「明星臉」的藝術版，而是以圍繞「我」的故事為前提而提出的問題。

「問題」這兩個字很嚇人。從「問題」的內容，可以透析提問者的問題意識以及那個人的人格。

最後再提一點，我也可以發問嗎？對於在「迷惘」之中變得不確定的「我」，與某種意義上難以應付的我（森村）可說落在光譜兩端的香山女士，對你來說，「我」是怎樣的人物呢？

「迷惘，故我在」，所謂的「我」是什麼呢？對於這個問題的答案，我一邊迷惘一邊摸索當中。

香山回覆森村：

對我來說的「我」是什麼？「基本上是精神科醫師的那個我，在觀看其他的我。」我經常如此回答，其實都是謊話。

從小我就堅信「平行世界」的存在，總認為「眼前的現實

以外還有一個世界，在那裡也有我。因此，不用太執著這裡的事情也沒關係。」不好意思，我的回信過短又是爆炸性發言。希望以後有機會好好聊聊，在某一個世界裡。

4

藝術真的見山是山就好？

NHK主播—石澤典夫

落語裡有一劇目叫《嗯的茶碗》。有個眼光獨到的人看著一只茶碗說了聲：「嗯。」旁邊的男人聽了，心想：「那個眼光好的人仔細鑑定過，這只茶碗一定很值錢才對。」於是勉強買下並準備高價賣出。但其實那個好眼光的人是因為發現茶從茶碗漏出來才說了「嗯」，買了茶碗的男人最後可是笑不出來。至今我都以「美在看的人眼中」的原則來觀賞藝術作品。在我和許

多藝術相關領域人士的談話中，許多人都表示：「藝術的鑑賞沒有固定方式，自由觀賞即可。」最後畫本身會對你說話。」我也被告知如此。不過，舉例來說，看到杜象的「大玻璃」或「小便斗」，或是羅斯科[1]那宛如漆黑夜晚的全黑畫面，或是面對會滴水的漏斗、袖口不能穿透的和服時，我心裡還是會產生「到底要怎麼面對它們才好呢」的不安感。於是我想起了那只茶碗的典故。當然，我也知道有各種藝術理論可以用來解開作品的世界。

基於以上背景我更要提問。森村先生，「請問懷著這種亂亂的情緒來看藝術作品真的可以嗎？」這種事情，好像連問都不必問。我覺得有點難為情，但也期待你的答案。

1　馬克・羅斯科，Marks Rotko（1903—1970），拉脫維亞裔美國畫家，抽象表現主義大師。代表作《橙、紅、黃》，曾創下當代藝術品的拍賣紀錄。

以前，我上過NHK的節目，談的主題是大阪。在正式參與節目前，節目製作人事先與我連絡，問道：「森村先生可以為我們推薦大阪嗎？」要久居大阪的我來推薦，如果是老生常談的大阪名物未免太無趣了。在這層考量下，我有點驕傲地提議在節目中推薦稍微深入核心的大阪。對此，製作人的回覆是：

「這是全國性的節目，也就是說南從沖繩、北至北海道都有播出。因為很多觀眾都不了解大阪，你能不能介紹更淺顯

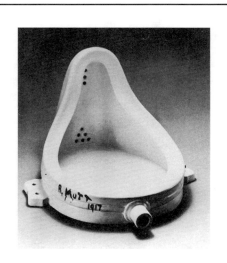

杜象 《噴泉》 1917 年，原作遺失

「易懂的大阪？」

石澤主播曾主持過藝術節目，現在在深夜廣播節目中也主持了「我的藝術交遊錄」這個帶狀節目。那些節目和我參與的以大阪為主題的節目一樣，都是全國播出的節目。因此，要談藝術話題，如果不準備全國民眾都能懂、有點興趣的內容，節目就無法成立。然而喜歡藝術的石澤先生切身體會到藝術真的不是那麼容易理解。正如他的提問中寫道：「藝術的鑑賞沒有固定方式，自由觀賞即可。最後畫本身會對你說話。」我們確實常聽到這樣的話。然而石澤先生在提問中也提到，杜象的作品《噴泉》（一九一七），只是將現成的男用小便斗搬到展場上展示。一直盯著小便斗，到底最後「小便斗本身會說些什麼」嗎？正如同在全國頻道上無法淺顯易懂地說明「小便斗」，希望把藝術推廣給大眾的想法便產生了限制。「小便斗」能在全國頻道播出的「好懂」之處，是什麼呢？

在這樣的情況下，廣播電視圈的「石澤主播」、喜歡藝術的「石澤先生」，內心糾結不已。我能夠體會石澤主播這次的提問是切身的感受。

當我提及藝術，例如觀賞繪畫（或是繪製畫作），我認為有兩種理解方式。那

就是「高明」及「有意思」。

「高明」，換句話說通常是這幅畫畫得好、讓人覺得佩服，「高明」相較下是「好懂」的。為什麼呢？因為所謂「高明」，在觀賞繪畫中有一定的尺度可言。

例如，草圖素描確實畫好嗎？色彩感覺良好嗎？筆觸有沒有停滯呢？經過這幾項檢驗（亦即通過尺度測量），自然能理解現在正在觀賞的這幅畫是不是「高明」。當然，要能感知這幾項尺度需要經過一番訓練。但這不是完全沒有頭緒的事。

至於另一項「有意思」，它的情況就不一樣。我常常被任命為美術比賽評審，但要決定哪幅作品能入選或得獎，是相當困難的工作。「高明的畫」很多，但要說它們是否「有意思」就不一定了。有很多作品「技巧差」但卻「有意思」。

然而問題是，當我們問道：什麼是「有意思」？評審也是眾說紛紜。評審越是認真審查，哪一幅作品「有意思」的意見就越是分歧。結果，每個評審只能妥協才能決定入選者或得獎人的排名。什麼是「有意思」的？結果大家都「不知道」就這樣結束評審。這實在是相當大的壓力。

不僅就欣賞而言是如此，作畫的畫家也會產生這種問題。畫家作畫時在想

些什麼呢？這個答案，其實出乎意外地簡單。畫家懷著「這樣是不行的」這種想法在作畫。

在日常生活中，有些時候我們會覺得「嗯，這樣差不多可以吧？就決定這麼做吧」，妥協然後生活下去。如果不這麼做，人生就無法往前進。為了完全符合晚飯菜單而一直尋找每道料

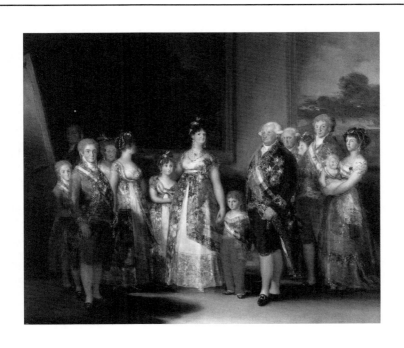

哥雅 《查理四世的一家》 1800 ～ 01 年

理的食材的話，那麼晚餐可能無法上桌。因此，所謂「就決定這麼做吧」，並不是隨便湊合地活下去，而是我們為了生存下去的最佳智慧。然而，優秀的畫家並不會做出「嗯，到這種程度就好」的妥協。他們愚直地認為「這可不行，這樣不能成為有意思的畫」。

西班牙畫家哥雅[2]是十八世紀首屈一指的宮廷畫家。當時宮廷畫家在畫家中的地位最為崇高，他對於自己的畫作大可覺得「這樣就夠了」而心滿意足，然而哥雅卻總是覺得「這樣不行」。例如，在王室家族的全家福肖像《查理四世的一家》（一八○○～一八○一）中，哥雅毫不避諱地把掌握實權的王妃瑪麗亞·路易莎描繪為「不美人」。就算是宮廷畫家，哥雅也不過是一介畫家而已。為了鞏固自己安穩的地位，最好是把王妃畫成「美人」。但哥雅了解，「如此一來就無法成為有意思的畫」。於是他便描繪了「眼睛看到的＝不美人」。這是以畫家身份來挑戰對決國家權力的衝動之舉。對於這場心理決鬥，周遭的人都在屏息關注王妃的反應，她會認可哥雅的才華（＝「技巧高明」）、讓大家看到自己具有

2　哥雅，Francisco Jose de Goya（1746—1828），西班牙浪漫主義派畫家。

深刻文化造詣的一面呢？還是會赤裸裸地表現出對於被畫成「不美人」的反感？

在這場賭注中，哥雅獲得精采的一勝，他不需要辭去宮廷畫家的職務，也能貫徹「這樣是不行的，這樣不能成為有意思的畫」的畫家意志（或著說是執著）。這是一幅「技巧高明」與「有意思」互相角力的名畫。

我想再舉林布蘭[3]為例。這個人也是執著於「這可行不通」的畫家典型。

林布蘭過世約十年後，一荷蘭詩人還寫下詩句調侃他，大意是說：「他選的模特兒『乳房下垂、手不好看，更別提腹部周邊還有緊身束繩的勒痕、腳上可以看到襪帶的痕跡』，好像『從倉庫出來的洗衣女』。」（節錄自「林布蘭與林布蘭派——聖經、神話、物語」展覽型錄〈故事畫家林布蘭／肖像畫家林布蘭　靠近展覽〉一文，幸福輝撰稿）

此外，林布蘭的學生據說也曾這樣批評老師：

「用女性模特兒的時候，我們會提醒他注意查看襪帶有沒有糟蹋了膝蓋、

<hr>

3　林布蘭，Rembrandt Harmenszoon van Rijn（1606-1669），十七世紀歐洲巴洛克藝術代表畫家。

小腿或小腿肚有沒有綁緊，或是衣服有沒有太合身讓腹部或手足變了形，也建議他選擇美麗的模特兒，但他說：『很遺憾我年輕的時候沒有被教到這樣的事情，比起醜的模特兒，優雅的模特兒確實比較好。』（出處同上）

現代是個熱切追求「美麗乾淨」的時代。年紀大了也希望肌膚保持光滑柔嫩，我們會使用空氣清淨機讓室內總是保持清新。「美麗乾淨」被視為當然的價值，在世間不斷前進。然而林布蘭的畫只是說出「這樣是不行的」而已。或許調整了比例的體型或光滑的肌膚會讓人感覺「美麗乾淨」，但人類的身體本來就不光滑、不完美。那樣的身體感觸，藉由油畫道具這種黏稠的、具份量的物質相呼應，林布蘭企圖獲得繪畫的現實。

對林布蘭來說，繪畫工具是人類的皮膚，是人類的血肉本身。正是這具有「肉感的」繪畫工具，與「有意思」的繪畫相連結。因此，當我們觀賞如陶器般光滑的肌膚，或是小臉蛋配上修長美腿的完美比例畫作時，也會有「這樣是不行的」的感覺。然而一般來說，不論是以前或現在，大家還是喜歡美麗的模特兒。「這樣是不行的」那種放手一搏的精神，以及「到這種程度就好」這種生存下去的智慧，這樣的代溝，它們之間的距離該如何才能縮短呢？

我對於輕易追求「好懂」的傾向感到畏懼。大家認為決定藝術的價值最「好懂的」標準是什麼呢？我認為是「值多少錢」。「值多少錢」或許是這個世上任誰都可能共有的唯一價值。以多少金額被簽走呢？這是理解運動選手的價值的尺度。國內生產總值是多少呢？這是衡量一國成長程度的指標。同樣地，「看不懂」的現代繪畫也是如此，在拍賣時獲得高價時，便成了「名畫」。「值多少錢」正是一種「好懂的」的價值判斷的標準。

又或者，政治上的「好懂」是什麼呢？那就是「獨裁」。任何事都有贊成反對的兩造說法，但是若兩邊都採納就什麼事都辦不成。獨裁者發揮強悍的領導能力，國民就不必再煩惱孰是孰非。在今日日本的政治困境中，人民期待能夠發動強權的領導作風（＝獨裁），不也是因為那「好懂的」政治語言嗎？

關於「好懂」，我是如此理解的。藝術應該不應該「好懂」，我覺得非常煩惱。藝術這領域擁有的重要特性，其實說不定就是「難懂」。哥雅沒有畫宮廷裡每個人都能接受的「好懂的」畫，林布蘭也偏離了當時多數人認為正確的普遍美感意識。無數的藝術家認為「這樣不行」，然後進一步繼續追求「有意思」。

然而那樣的作品在當時並不普遍，不得不成為「難懂的」結果。如此與藝術的苦戰隨著時光推移，便出現了杜象的「小便斗」。

任何人都能感受夕陽的美，感受到那種美是千萬種語言也道不盡的，就是藝術。「美麗」明明一言以蔽之更好懂啊，為什麼藝術還要採取那難懂的程序呢？但是，如果你喜歡藝術，就要忍受這「難以理解」，就有必要堅持下去。「值多少錢」或是「希特勒，萬歲！」，它們就討厭「難懂」。「有些東西用金錢買不到」或「這個正確但那個也沒錯」這類兜圈子的話在這裡並不適用。正因為如此，我認為藝術是「難懂的」所以「有意思」。這一點再怎麼強調也不為過。

藝術，是很難對付的麻煩東西。該要品味它呢？還是舉手投降完全放棄呢？這是岔路的分歧點。石澤先生，還請你繼續支持藝術世界，拜託拜託。

石澤回覆森村：

森村先生，謝謝你如此詳細回答我沒頭沒腦的問題。我想，藝術也好、人類也好，還是不要弄得太懂比較好啊。我有緣踏進了藝術世界，未來也打算繼續享受忍耐它的難懂這件事。謝謝你。

5

裸體作品讓人好害羞

Q

大阪市立工藝高中二年級生 — 衛藤咲希

藝術裡為什麼有那麼多裸體？現在的人物素描課也讓我們畫裸體，令人難為情。老實說，我不太喜歡。

美術課程都會安排裸體素描。我想妳已經上過這堂課了，感覺如何呢？還是覺得不舒服吧？如果照衛藤同學的預測，會不舒服覺得不喜歡，請妳永遠不要忘記那種感覺。雖然有些三不可思議，但人類具有適應能力，任何事情只要一再重複就會習慣。或許妳在這段期間已經習慣裸體素描，不知不覺間也不覺得不妥了。一般而言，那種「習慣」的經驗被大家稱爲「長大的證據」或「懂事的結果」，真的是這樣嗎？

這裡先岔一下題，我想起以前在一齣戲劇中軋上一角的往事。工作時，相關人員會從劇場後門的後台休息室入口出入，進來的時候都要說聲「早安」。

早上說「早安」是理所當然的。但是到了傍晚進後台時，大家也會互道「早安」。明明時候已經不早，這樣說有點奇怪，我卻不覺得怪異。如果每天能自然而然地用這句「早安」打招呼，似乎就能順利打入戲劇圈（或是演藝圈）成爲其中一份子。該說它是行話，還是通關密語呢？總之習慣了只在業界內通用的用語就是內行。

現在我寫這篇文章，也有一樣的狀況。在印刷付梓之前，編輯會傳送已經

落版的樣稿給我，這叫做「ゲラ（校樣）」[1]。我要閱讀「ゲラ」，檢查有沒有需要訂正之處，然後答覆編輯：「已收到『ゲラ』，沒有問題，可以印刷。」等等。

戲劇圈說「早安」有點奇怪，但你不認為「ゲラ」這種專業用語也很怪嗎？

當然，習慣是很重要的。如果覺得奇怪而止步，任何事都無法往前推進。

然而另一方面，因爲習慣結果失去了「什麼」，這也是事實。爲什麼進入後台時要說「早安」呢？「ゲラ」這種說法又從何而來呢？對箇中由來表示關心，我並不認爲這是沒有意義的事情。

同樣地，對於描繪「裸體」感覺異樣而抱持疑問這件事，說不定，和交給老師一幅畫得很棒的裸體素描差不多，都是有價值的「對藝術的提問」。永遠不忘記與事物初次相遇的新鮮感、驚訝感、刺激感或違和感，保持這種感覺，就能持續連結有意思的視點、論點或表現。

接著來談談藝術中的「裸體」問題。在這裡，我僅舉日本美術史上兩個關

1 ゲラ（gera）：日本出版、印刷業界特殊用語，不同於原稿，指編輯校稿過的落版印刷檔案。語源為galley。

於「裸體」的典故。

第一個典故與雕刻家平櫛田中[2]有關。此人的名作包括被指定為日本重要文化財的〈鏡獅子〉（一九五八），那是以歌舞伎劇目《鏡獅子》的第六代傳人尾上菊五郎為主角，呈現其華麗姿態的木雕作品。

而平櫛田中的作品中，竟然可以看到第六代傳人菊

2
平櫛田中（1872～1979），日本近代名雕刻家，代表作有《鏡獅子》、《烏有先生》、《轉生》等。

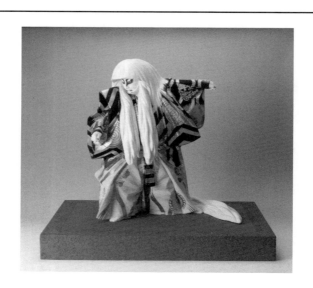

平櫛田中《試做鏡獅子》 1939 年 井原市立田中美術館（岡山）藏

五郎的「裸體」木雕。我去年在岡山縣井原市的田中美術館看到這件作品時，不禁嚇了一跳。歌舞伎劇目《鏡獅子》演出時，演員會穿上歌舞伎特有的華麗服飾，因此平櫛田中的雕刻作品也相當豪華。然而另一方面，這個藝術家也完成了菊五郎只穿一件內褲的「裸體」雕像。

為什麼呢？他對男性的「裸體」感興趣嗎？不是的，我想並不是那樣。我認為，身為雕刻家，平櫛田中想要了解歌舞伎演員的體格構造

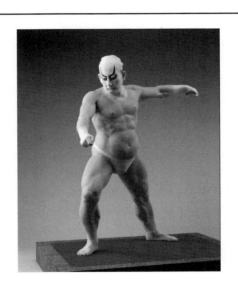

平櫛田中《鏡獅子試做裸形》 製作年份不詳 井原市立田中美術館（岡山）藏

或身體動作。

演員披上了豪華的服裝，外表看不出他的體型如何，也看不出手腕、腳、腰骨或肌肉如何運作。如果不了解這些，即使看見了空洞的外形，也無法得知演員的身體躍動、平衡與迫力。

為了理解豪華服飾裡面所展演的歌舞伎演員傑出的身體能力，平櫛田中宛如醫師對看不到的部位用X光透視一樣，先製作了「裸體」雕像。後來，他思索著這個「裸體」披上服裝會變得如何，才著手雕刻成品。

經過這些程序，創作期間還歷經戰爭，待《鏡獅子》完成已經是二十多年後的事了。那麼長期的探索，起點就是「裸體」的研究。這和學生時代的裸體素描課不是有些相似嗎？藉著描繪「裸體」，認識人的身體比例如何、骨架如何、能夠擺出何種動作或姿態等等，能夠了解這些人體的基本構造。如果能夠好好地描繪「裸體」，不論是穿上衣服、跳起來，描繪「裸體」人物，是繪畫的基礎中的基礎。我想學校老師應該也有提到這一點，什麼樣的人物描寫都應該畫得出來。如此悠久的美術教育傳統，存在於西洋美術，也存在於引進西洋美術的明治以後的日本近代美術。

儘管如此，「裸體」就是「裸體」。

雖說要將「裸體」當作研究對象冷靜地觀察，但對象畢竟不是物體。對方和我們一樣同為人類於是我們會不小心代入感情，於是覺得對「裸體」不好意思、同處一室覺得很難為情等等，有這些複雜的想法也是理所當然。

接下來，探討的角度有異於前面提到

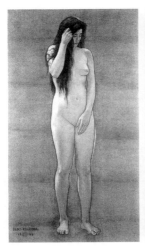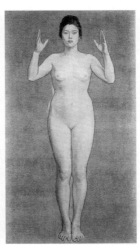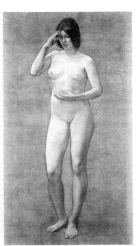

黑田清輝 由左而右《情》、《感》、《智》 1897 年

平櫛田中的雕刻，我要談談日本美術史上其他的「裸體」問題，那就是以黑田清輝[3]的畫作為中心的「裸體畫爭論」。

「裸體畫爭論」始於明治二十八年（一八九五），是由在京都博覽會展出的黑田清輝的「裸體畫」畫作引發的爭議事件。在此之前，日本的「裸體畫」只有被稱為春宮畫的色情畫作。因此，讓全身光溜溜的女性的畫在博覽會這種公眾場所展出，在當時會招來反感並不意外。

然而，在歐洲，很早就有許多「裸體畫」。進入明治時期（一八六八─一九一二）後，日本人剪掉了髮髻穿上洋服，朝現在所謂的全球化邁進。我想，在那個新時代，留學期間接觸法國藝術、懷著讓日本在文化上和歐洲並駕齊驅的使命感的畫家黑田清輝，一定是希望「裸體畫」在日本不再被視為春宮圖，而是成為一種受到讚美的共通之美吧。黑田清輝當時二十八歲，正值血氣方剛的時期，引發爭議我想也是他的計畫之一，說不定他滿心期待著「裸體畫」能掀起話題騷動。

― 3 黑田清輝（1855─1924），日本西洋畫巨匠，代表作有《湖畔》、《智·感·情》《裸女》等。 ―

這些是很久以前的典故了。現在大家都可以手牽著手抱著熱忱以「藝術鑑賞」的眼光欣賞黑田的畫作，或是安格爾[4]及魯本斯[5]的裸女畫。

話說，幾年前我因為舉行個展來到新加坡，得知不久前新加坡政府曾下令將某作家展示中的「裸體」攝影作品撤下。那是什麼樣的裸體攝影呢？黑田清輝的畫作主題是裸體女性，不過這裡不同，是兩個相擁的男性裸體。以同性戀者為主題的同性伴侶攝影作品被視為禁忌。從黑田清輝的時代到現在經過多年歲月，女性的裸體繪畫或攝影作品已經被視為理所當然，但同性伴侶的「裸體」，至少在新加坡還是一大禁忌。

讓我們回到明治時代的話題。若提到當時的畫家，好像是理所當然似的，幾乎全都是男性。而所謂「裸體畫」，也幾乎都是在描繪女性的「裸體」。之前

4 安格爾，Jean Auguste Dominique Ingres（1780—1867）。法國新古典主義代表畫家，代表作有《大宮女》《土耳其浴》等。

5 魯本斯，Peter Paul Rubens（1577—1640）。比利時巴洛克風格代表畫家，代表作有《帕里斯的裁判》、《西門與佩羅》、《上十字架》《下十字架》等。

提及在明治二十八年引發「裸體畫爭論」的黑田清輝畫作《朝妝》（一八九三）已經被燒毀，而他在四年之後所描繪的《智》、《感》、《情》（一八九七）三聯畫仍被保存至今，這些作品也是完全地赤裸裸。根據畫作題目，可以想像這三件作品描繪的是擁有高貴精神的美神的畫像。身為女性的妳看來，看到了什麼呢？

我呢，從這系列畫作中感受到男性畫家看待女性的目光熱度。至於畫作是純粹在讚揚「美」呢？還是其中包含了觀看「女性裸體」的男性慾望呢？雖然我並不清楚，但確實感受到觀看「女性」的「男性」的視線。

正如「裸體畫爭論」所示，描繪「裸體」的行為蘊藏著讓日本文化提升到能與世界並駕齊驅的明治畫家們的熱切心願。此外，它挑戰了「裸體見不得人」的世人常識，也展現了積極爭取表現自由的年輕氣概。不過，現在回顧起來，為什麼當時只有男性畫家呢？為什麼描畫的只是女性的「裸體」呢？還有很多問題可以再進一步討論。我推測，描繪男同性戀情侶的構想，在黑田清輝那個時代的日本畫家是完全沒想過的，就算有的話也會巧妙地隱藏起來。

以上提及的兩種「裸體」議題（平櫛田中的「裸體」與黑田清輝的「裸體」），是很久以前的藝術家的奮戰故事，他們的奮鬥不懈令人尊敬。不過，對「裸體」感

到棘手的衛藤同學生活在二十一世紀，雖然有許多地方應該向過去的藝術家學習，但生活在當今的妳能夠百分之百地接受嗎？這是一個問題。

　　裸體素描，我想我畫起來是沒問題的。討厭的事情也能忍耐，這種精神力量很重要。然而，如一開始所說的，「感覺不舒服、難為情」這樣的感覺我們不能讓它變得遲鈍。對「裸體」感到棘手的妳，不妨以那種直覺為線索，去思考表現「裸體」到底是怎麼一回事，試試看裸體素描，妳覺得如何呢？我想，答案不會立刻就出現的。或者說，也許會出現各式各樣的答案。對於裸體問題，妳一下就膩了覺得無趣也不一定。

　　雖然不知道最後會變得怎樣，但我認為妳的「難為情」絕對沒有錯。

　　**裸體作品
讓人好害羞**

6

美術館的作品與民間創作，時間的流逝方式有何不同？

美術史家 文化資源專攻 ── 木下直之

第一次見到森村先生，是將近三十年前的事了。當我在美術館工作，開始感覺不太對勁，因為我覺得藝術作品被美術館過度保護了。我想，與其觀賞「作品」，更該觀看祭禮或民間的「創造物」。我還記得因為對扮演梵谷或

維拉斯奎茲[1]的森村先生感到興趣，我曾經去拜訪他的工作室。不久後，我發現了顛覆美術館的地方，那就是繪馬堂[2]。繪馬堂雖然和美術館一樣，都是掛著畫作供人觀賞的設施，但和美術館不同的是，它只有屋頂和柱子，畫作常常掛在建築物外側。可以說，經過日曬雨淋讓文字消失或褪色也沒關係。獻奉給神佛的那瞬間是重要的，在那之後流逝的時間，對繪馬來說不過是餘生而已。而森村自己扮演了三島由紀夫或瑪麗蓮夢露，似乎是要踏入這兩方的世界。在森村先生的心中，時間是如何流逝的呢？

1
維拉斯奎茲，Diego Velazquez（1599—1660），西班牙黃金時代畫家，代表作包括《侍女》《瑪格莉特公主》等。

2
繪馬：塗上了繪畫的木板。繪馬堂：日本神社或寺廟外的空地上掛有繪馬的開放式木材建物。

A **我**剛讀完木下先生的著作《胯下美少年》[3]。你選擇了仔細「鑑賞」

裸體雕刻，尤其是男性裸體雕像的胯下部位，相當了不起。

在城市街道上設置的青銅製或水泥裸男雕像，過去為了普及理想美感、祈

求和平與發展等而生氣勃勃登場。不過現在已經很少人轉頭觀望他們了，還

有，觀光他們的胯下部位。「那裡」，本來是警察應該要關注的問題部位，但這

點完全被忘記，簡直就像「不存在」似的。若用木下先生另一本大作中的說法，

是已經「大隱於世」。在寒冬中也袒胸露背努力奮戰的裸男們，還有低注目度

又悲微的他們的「胯下部位」。木下先生專注「那裡」，到處徒步尋找「那裡」，

終於重構了可說是反權威主義的「胯下美術史」。

木下先生曾是美術館員，儘管美術館讓他感覺不太對勁，他不像寺山修

司[4]那樣「丟掉書本，走上街頭」[5]，而是選擇「丟掉美術館，走上站前廣場」。

3 《股間若眾：男の裸は芸術か》，新潮社，2012出版。

4 寺山修司（1935─1983），劇作家、歌人、詩人、作家、電影導演、賽馬評論家，開啟了日本的前衛藝術。

5 此處引用了寺山修司一九七一年執導的同名電影作品「書を捨てよ町へ出よう」。

這非常的木下直之風格，說到做到，令人欣賞。

我和木下先生第一次見面，確實是一九八四年，地點是在兵庫縣立近代美術館。木下先生當時是美術館策展人，我是設計師。這頭銜說起來好像很酷，其實我是只兼差幫美術館設計海報。當時我是有志成為藝術家的年輕人，期待作品有機會在美術館展示，嚮往著加入「美」的聖域。然而事實上，我只是兼差承辦廉價的海報設計，勉勉強強才算站在美術館後門，只是局外者而已。

我記得自己和木下先生一起工作的設計作品，是「縣展」的海報。定期的展覽會的海報設計驗收，應該是木下先生提不起勁的無趣業務吧。對我來說，只知道要設計「縣展」的海報，卻抓不到感覺覺得束手無策。開始對美術館感到不對勁的美術館員，以及藉由製作海報才能站在美術館後門張望、希望成為藝術家的局外人，兩人望著眼前拙劣的海報設計，毫無幹勁地開會討論。現在回想起來，木下先生和我的相遇，是不是相當具有戲劇性嗎？

後來，木下先生離開了美術館，去發掘美術館遺忘的「美」，踏上放逐之旅，終於把目標鎖定在男性裸體雕像的胯下部位，朝著那遠離美術館的地點前

美術館的作品與民間創作，
時間的流逝方式有何不同？

進。我呢，從美術館的局外人，搖身一變，成為在美術館展示作品的藝術家。在兩人第一次見面之後，經歷了四分之一世紀的二〇〇九年，我就在當年和木下先生相遇的同一家美術館（現更名為兵庫縣立美術館）舉辦大規模的個展。

木下先生是從美術館的內到外，我則是從外到內，我們應該存在的位置徹底翻轉。兩人以「縣展」海報驗收人與設計者的身分，在美術館的後門短暫相遇。雖然這是美術史年表上不會記載的小事，但我想將之稱為「戲劇般的相遇」。

如提問文中所提，我曾以三島由紀夫為主題創作作品。一九七〇年，三島由紀夫在市谷的自衛隊駐守地，對自衛隊員發表了鼓動演說。以此為本，我也動手寫了自己演說講稿，在「成為二十一世紀的三島」的錄像作品中進行演說。說到演說，一般都是在街頭、議會或大學門口進行的事，美術館很難稱得上是適合的場所。

至於我扮演瑪麗蓮夢露等人，稱為「女演員系列」的攝影作品也是一樣。那樣的扮裝，是電視綜藝節目或男扮女裝俱樂部中進行的事，並不是呈現在美術館中的東西。

幾年前，為了準備某個展覽會的展出作品，我的工作室裡來了許多美術館員及運送美術品的人員。因為某種原因，我「展出」了一支掃把，那是不久前打掃工作室才剛使用過的、髒兮兮的掃把。戴著白手套的人們仔細地用薄紙把它包裝起來，收納進全新的瓦楞紙箱，然後

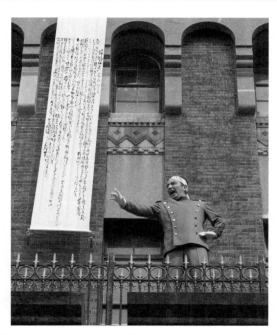

森村泰昌 《給某人的安魂曲》〈三島 1970.11.25 ─ 2006.4.6〉 2006 年

　美術館的作品與民間創作，
　　　時間的流逝方式有何不同？

用氣派的美術館卡車載走，它鄭重地從我的手邊離開了我。

三島的演說或瑪麗蓮夢露的姿態或髒兮兮的掃把，這些全部都是在美術館外發生的事件，或是八卦、日常生活的部分。像這樣，從美術館外把局外人的東西引進美術館，一股想要攪亂秩序的衝動，一直在我的內心深處蠢動。正如過去曾經是美術館局外人的我，一些無法浮上檯面的夥伴也被埋藏在世上某處，我想和它們一起走到陽光下。

回溯起來，在明治時代，畫家高橋由一嘆惜「繪馬堂」外被日曬雨淋的繪馬，於是自己設計了美術館。在高橋由一他們的年代，把戶外的繪馬放進能夠遮避風雨的「美的殿堂」展覽，是一種夢想。

繪馬也好，高橋由一的油畫也好，在當時俗話都被視為「手工藝品」。要把這些提升為「藝術」，無疑是身處於明治時代的高橋由一的一大使命。

然而，時代改變了。正如木下先生所指出，美術館過度保護藝術品，結果讓觀眾看不到繪馬作為「日曬雨淋的繪畫」的原始樣貌。被收藏在溫度、濕度、耐震度都謹慎管理的玻璃箱裡的「藝術品」繪馬，幾乎可以說是被冷凍或製成

標本了。野生動物應該要放生野外。同樣的，「美」的世界也不應該被視為「藝術」並用美術館隔離，它應該是「手工藝品」，骯髒而生氣勃勃地回到世俗。

這種精神應可稱為「野生的美學」，它是木下先生活動的基礎，不需多言。

和木下先生「下鄉」的立場相反，身為藝術家的我，勉強算立足於美術館這個藝術業界的中心。那樣的我已經忘記了「野生的美學」這種「手工藝品」，而企圖迎合「被飼養的美學」中的「藝術」。

不曉得這能不能成為答案，但我是這麼想的，如果把木下先生的立場視為獻奉給繪馬的人，那麼從事藝術表現的我，說起來就是「繪馬」了。

我回想起自己的高中時期，當時壓根不曾有成為畫家的狂妄想法，只是因為喜歡而作畫。後來我加入美術社，我們用三合板自製的畫板畫的畫，因為沒有保管的地方，大多都被丟到校園角落淋雨壞朽。跟繪馬在獻奉的那一瞬間的重要性一樣，我想作畫的那瞬間是最充實的時刻。以前根本沒想過要保管畫好的畫。

然而，我忽然感到有些憂鬱。學生的畫作，被日曬雨淋消失無蹤，誰都覺得不痛不癢微不足道。和那「風吹雨淋」的畫作一樣，我本人也是不起眼的市

　美術館的作品與民間創作，
時間的流逝方式有何不同？

井之徒般的存在，沒沒終老一生，就此消失人世。三合板畫作的下落，一旦和我自己的身世重疊，沉痛的心情就像烏雲一樣籠罩。因此，當我知道繪馬也是「風吹雨淋的畫」，便不覺得繪馬和自己不相干了。也許我還活在高橋由一的時代吧。

我也說不上來，總之淋雨這件事逐漸變得沉重起來。我為什麼是被雨淋的那個？疑問與不滿蔓延而來，最後變成一股難以言喻的憤怒。我的畫並非高尚的「藝術」，而是「沒沒無聞的學生畫作」，是世人認為有趣的「手工藝品」，是遭受風吹雨淋命運的「繪馬」。只是，是比較差勁的「繪馬」。但再怎麼說，具有不服膺「美的不平等」的這點差別，它就成了促進近代自我覺醒的「繪馬」。疑問和不滿膨脹成憤怒，這個「繪馬」想將那些無法浮上檯面的夥伴們一起帶進「美的殿堂」，致力將「庸俗」打入「藝術」領域，稍微帶了點法國革命心情。

三十年前我和木下先生的相遇，偶然發生在各自追求「藝術」的旅途上，在那之後兩人往完全相反的方向繼續旅程。然而，我們的旅程主題是重疊的不是嗎？重疊，但方向完全相反。因此那是「戲劇性的相遇」。我們都關注「大隱於世」這件事，木下先生是發掘那事物的美術史學家，我是把自己當做「大

「隱於世」這事物本身的藝術家。看的人與做的人，雖然不同，但追求的主題沒有不同。儘管如此，成為我們相遇契機的「縣展」海報，已經沒有人記得了吧。對我而言，它就是「大隱於世」的寶貴記憶。

還有，木下先生的旅程並非「曠野紀行」[6]，而是「日曬雨淋的奇行」，好像還沒結束呢。我也在繼續自己的旅程。那旅途上，還會再有「戲劇性的再會」嗎？也許有，也許沒有。雖然不知道未來如何，但我在我的旅途上妄想著你會認為「希望森村也在那裡」。這可以當成對你這次提問的回答吧。雖然我也說不太清楚，但「請回答，藝術」就先在此告一段落。

6 《曠野紀行》是日本俳句大師松尾芭蕉的首本遊記，記錄了芭蕉與門人旅程上的所見所聞。

　美術館的作品與民間創作，
　　　時間的流逝方式有何不同？

木下回覆森村：

當然，我沒有忘記。其實還不到感覺不舒服的程度，但那時確實覺得縣展工作是無趣的事。現在不一樣了。我想，如果和森村先生見面的話，一定會圍繞著那海報討論縣是什麼、展覽會是什麼、美術館是什麼等等聊不完的話題。

我期待著下一次「戲劇性的再會」。

| 美術館的作品與民間創作，
時間的流逝方式有何不同？

7

「藝術之都」都在歐洲，太不公平了

Q

大阪市立工藝高中二年級生 ─ 福島彩花

日本明明有浮世繪等歷史悠久的藝術作品，為什麼沒有被稱為藝術之都呢？總覺得偏重歐洲太不公平了。

是的，是不公平。二十世紀下半葉以後，藝術中心從歐洲轉移到美國（不過我想應該說是「歐美」比較正確）。總之，歐洲的巴黎，以及美國的紐約被稱為「藝術之都」的歷史長久存在。日本不是也有精采的藝術嗎？然而只有歐美受到歡迎，這種「不公平」的感覺，我很能理解。

我是不是思想有偏見呢？不只是藝術，我感覺許多事情都「不公平」。我生長在大阪，基本上說的是大阪腔。這樣的我，以前曾參加戲劇演出。當然，在講台詞時要用標準語的發音。我想，可能東京是日本的中心，共通語言因此生成與東京話相近的語言。而大阪腔是地方語言，在戲劇表演中，我的大阪腔必須矯正為所謂的共通語言的東京腔。我記得當時很辛苦。雖然腦子了解共通語和東京話是兩回事，但是講大阪話的我看來幾乎沒什麼不一樣。藉由說相同的東京話，不論出身何地，任何人都可以扮演東京人，這項優點我是知道的。然而，就像只有巴黎或紐約被稱為「藝術之都」令人覺得不公，日本的共通語言以東京話發展而成這件事，不禁讓我產生違和感。

英語也不公平，令人不滿。英語是當今世界的公用語言，對於英語圈的人

們來說，平常慣用的語言就那樣成為公用語言，他們不必從頭學習英語難道不是很幸運的事情嗎？日語也是美麗的語言，具有悠久歷史，然而日語至今從不曾成為世界語言。

寫到這裡，啊！對了，日語雖然不曾成為世界通用語言，但我竟然疏忽了日語曾經成為亞洲公用語言的事實。我們抱怨別人，但一旦輪到自己的頭上，那些不好的事情都會被假裝遺忘，這是人類的壞習慣。

過去，日本曾經統治朝鮮半島（一九一〇年，《日韓合併條約》）。在那之後，日本以大東亞共榮圈也就是亞洲全體的共存共榮為目標，希望成為亞洲的領導者。日本是亞洲的中心，日語似乎頗適合做為公用語言。像這樣，正如藝術領域上的巴黎、紐約、日本列島上的東京、現代國際社會中的公用語言英語，日本曾是亞洲的中心，在控制著朝鮮半島、部分中國、台灣以及其他亞洲國家時，便在殖民地或占領地上推行日語教育。亞洲各國很多年長者能說日語，就是這段歷史的痕跡。

我一邊想著如何回答福島同學的提問，重新思考了以下兩點：

1　造成「不公平」的不僅是對方。

2 為了避免「不公平」，最好不要成為世界的中心。

住在日本的你和我，會覺得只有巴黎或紐約被稱為「藝術之都」並不公平。

但是另一方面，也有許多國家會認為，現在沒有戰亂、沒有人因饑荒而死的日本「不公平」。這應該不難想像吧。目前日本經濟景氣正值嚴峻的考驗，二〇一一年三一一地震造成的傷痛也還沒癒合，但是世界上有無數人還在更悲慘的境遇中受苦受難。

不論哪個國家，企圖成為亞洲的中心、世界的中心，妳不認為有什麼地方不太合理嗎？不得不去打敗某人，這是最不自然的事。然後，一個優勝者會生出無數的失敗者。這種「不公平」的感覺，正是失敗者必有的主張，也是嫉妒、恨意、怒氣和悲傷。

過去極盡繁華的古希臘或古羅馬文明滅亡了。鍾愛波提且利[1]及米開朗基

一
1 波提且利，Sandro Botticelli（1445—1510），文藝復興早期的佛羅倫斯派畫家。
一

羅[2]的佛羅倫斯的麥地奇家族[3]、喜愛維拉斯奎茲及哥雅的西班牙王朝、孕育了

法國洛可可華麗美感的路易王朝，也全數衰退。所謂「藝術之都」，時至今日

變化不斷，今日之後也會繼續發生變化吧。

像這樣，對於彷彿與國家興衰共同浮沉的藝術的存在，可以產生異議的時

期終於來臨了不是嗎？世界上四處充滿有意思的藝術表現，身處日本的我們也

是美好的「世界四處」的一部分。大家注意到這點，並在各自的地方主張「這

裡也有這麼有意思的東西哦」，我們應該傾聽世界各地的這些聲音。藝術，不

只是以政治或經濟力量為背景而建立的「藝術之都」，它是對所有人類開放的

自由廣場。真正的「藝術之都」，是妳自己，也是我自己。就算小也沒關係，

讓大家都來打造各自的「藝術之都」吧。無數的微小「藝術之都」的整體，會

組成「藝術的大宇宙」。妳不覺得這樣很令人期待嗎？

2 米開朗基羅，Michelangelo Buonarroti (1475—1564)，義大利畫家、建築師、雕刻家、詩人，與達文西和拉斐爾並稱「文藝復興藝術三傑」。

3 十三至十七世紀在歐洲擁有強大權勢的佛羅倫斯望族，對建築、藝術、科學的贊助促進了歐洲的文藝復興。

8

「原創」是什麼？

大阪市立工藝高中二年級生 —— 寺田琴江

現在世界上充滿了各種作品，我們還能創作出完全原創的東西嗎？

這次提問的寺田同學寫道：「世界上充滿了各種作品。」作品無處不在，但都大同小異。看到這種沒什麼差別的狀況，於是逐漸產生「與眾不同的獨特性作品（＝確實擁有原創性的作品）真的存在嗎？」這樣的疑問。寺田同學本身是工藝高中的學生正在學習術科，也許是在做學校作業的時候，心中湧現了「自己的作品是否擁有原創性」這個切身的問題吧。

如果先講結論（也許我會被責罵，那麼快下結論不就沒戲唱了嗎？），我認為可以把「原創性」（或「原創」）這個字忘掉，不必太在意它的存在。舉例來說，有些人能把某件名畫或陶藝作品一模一樣複製，那也很厲害，不是嗎？不是「完全原創的作品」，而是「完全與原創相同的作品」，換句話說，就是能夠完美模仿原物的能力。能將這種技能發揮到極致，自然能成為超凡的絕技。我認為，這是傑出的原創能力。嗯……依樣畫葫蘆也是原創性？如此一來，我們不用再使用「原創」這樣的語言，只要讚嘆「哎呀，就是很厲害」，這樣就夠了，不是嗎？所謂的原創性，並不是創造出來的，而是當你努力去創作有意思的東西時，從對面自己迎面而來的事物。

當然，說著這番話的我，以前也想過創作與眾不同的作品，想要擁有自己

的獨創的世界，多年來做過許多錯誤嘗試。不過，自己獨特（＝「自己原創」）的作品就是出不來。不論我怎麼做，總會和某個人的作品有相似之處。我竭盡所能，正覺得無計可施打算放棄的時候，莫名有了一個想法：不用堅持「自己的原創」，可以反過來放棄「自己的原創」。不是原創也無所謂，總之我想做些自己會感到興奮的事，於是便開始了「拍攝扮演某人的自己」的肖像

森村泰昌《給某人的安魂曲》〈宇宙之夢／Albert 2〉2007 年

攝影系列。我開始扮演某人，例如模仿蒙娜麗莎、瑪麗蓮夢露或愛因斯坦等等，因為是模仿，也就放棄了原創的想法。沒想到進行這些創作時，我感到非常興奮。準備工作很繁雜，要扮得像其實意外困難。我只有一副身體一張臉，要扮演各種人物，有時甚至還要變身成水果、鳥或魚，說不困難是騙人的。但是一切以某種方式開始有了意義。

於是，我的創作就這麼持續了二十多年。等我回頭過來發現，在某種意義上來說，這麼認真持續做著「模仿與肖像的組合」這種蠢事的人，在全世界也是非常罕見的。換句話說，藉由將原創志向切換到完全相反的方向，我反而變得與眾不同。

在這世上有各種作品，但大家都差不多也缺乏原創性。是的，我也是這麼認為。然而那些作品中也存在一種趣味，可以透過相似的傾向去感受那個時代的氣息。文藝復興、巴洛克、浪漫派、印象派，或是琳派、江戶時代的浮世繪，這些潮流，透過許多風格相似的藝術大家共同拓展，成為偌大的流行現象，最

一

1

興起於十七世紀後半的日本繪畫流派，作品色彩華麗、充滿裝飾美感。

一

後定形成一種文化，終究被寫入人類的歷史。因此，「相似」這件事也有很多優點。萬物都有「功」和「過」兩面。掌握這一點的話，就能看到事物的多樣性，觀察這個世界開始變得有意思。

如本文開頭所述，不要執著於「原創」（或「原創性」）這個詞，首先，要做自己認為有意思（能讓自己興奮）的事。熱衷而投入，不知不覺間就有產生屬於你的自我風格（原創性）的可能。然而，請有心理準備，你所擁有的自我風格，可能和自己描繪出的形象有巨大的差距。你可能是個空殼子，也可能步伐沉重如鉛寸步難行。期待發現自己的獨特之處，卻看到自己黑暗或令人嫌惡的一面，陷入驚慌失措的窘境。然而，儘管如此，應該多多少少能體會到苦澀的滋味吧。

誰都不知道事情會如何發展下去。因為未知，藝術表現才會是令人發顫而有趣的。有一個詞叫「恐怖趣味」，藝術表現說不定就是個「恐怖趣味」的世界呢。

9

抽象畫要怎麼畫呢？

Q

精神科醫師、中醫師 ― 杵渕彰

抽象畫要怎麼畫呢？

有些畫家打從一開始創作時就畫抽象畫，有許多畫家從具象畫逐漸改畫抽象畫。還有的畫家像美國畫家迪本科恩[1]一樣，從具象到抽象、再從抽象改畫具象。然而，若要問抽象繪畫是否是具象繪畫的延伸，我認為答案是不一定。

我想請教，抽象繪畫的風格，確立方法是什麼呢？為什麼會創造出那樣的風格呢？

[1] 迪本科恩，Richard Diebenkorn（1922―1993），美國抽象表現主義畫家，灣區繪畫運動的領導者，代表作包括《海灣公園》系列等。

A罪

魁禍首是達文西[2]。這次我決定痛快地從這個宣言開始回答。

達文西是天才。正因為是天才，他對後世畫家的「眼睛與精神」（亦即如何藉由繪畫來捕捉世界的方法）造成強烈影響。我將它稱為「達文西的詛咒」，藝術家很難逃離這個詛咒。不僅是畫家，甚至觀賞畫作的觀眾的「眼睛與精神」也受到束縛。但同時也有創作者為了脫離這個詛咒而持續苦戰，要說這些奮鬥的足跡遍及達文西以後的美術史，一點也不為過。

於是，經過約五百年來到二十世紀後，抽象畫出現了。二十世紀是解放的時代。一九一七年俄國革命帶來的人民解放，從法西斯主義的解放、人種解放、經濟解放、性別差異解放，二十世紀是在解放熱潮中度過的一百年。音樂方面從音階與和聲中解放，文學上從時間、敘事與人稱中解放，而繪畫方面從「達文西的詛咒」解放下的產物便是抽象畫。

然而二十世紀的解放（或說是革命），不論政治或藝術上，都帶著相同的破綻。

2 達文西，Leonardo da Vinci（1452—1519），義大利畫家、發明家，與米開朗基羅和拉斐爾並稱「文藝復興藝術三傑」。

因為二十世紀的革命是「從什麼事物中解放」，而不是「朝向什麼事物而解放」。

當然，革命的開端應該是以迎向未來的遠景為目標吧，然而結果（這或許不只限於二十世紀而已）是為了解放的解放、為了革命的革命，甚至說是為了破壞的破壞也不為過。所以，說得極端一點，革命永遠是恐怖行動，而恐怖行動絕對不會擁有多數支持者。部分基本教義派認為沒有比這樣更正確的戰鬥了，但是對大多數人來說，革命仍是難以理解的暴行。抽象畫明明從專家或藝術愛好者得到了高度評價，一般卻負評為「看不懂的表現」，就是因為抽象畫在美術史上是以革命為名的恐怖行動。這是我的想法。

要先澄清一件事，我並不否定抽象畫。正好相反，從高中二年級開始到三十幾歲為止我都在畫抽象畫，現在也是非常喜歡。然而，我感覺自己喜歡的抽象畫被過度美化了。過去的我認為「無法理解抽象畫的，都是美感水準很低的人」，也對大家不理解二十世紀美術感到憤怒。不過現在我的看法稍微改變了。

我的話講得太急，真是「抽象」，或許文字稍嫌跳躍了。我想再回到「達

文西的詛咒」的話題，談談「具象畫」。雖說如此，我說的「達文西的詛咒」就像「所謂繪畫是指『具象』的畫」這樣好像完全可以理解，其實正是一種隱藏起來不讓人發現的「眼睛與精神＝藉繪畫捕捉世界的方法」，不是嗎？

例如，我聽到「繪畫」這個詞，首先想到的會是什麼呢？當然不是抽象畫，而是描繪山林或城鎮的風景畫、描繪人物的肖像畫、桌上擺著水果或水壺的靜物畫，也就是具象畫。有些畫根據遠近透視法描繪，有些並非如此。有些畫是肉色的臉、紅色的玫瑰、白色的百合，當然也有些畫裡的臉龐被塗上黃色或藍色，或是自然界裡的花朵不存在的顏色。

繪畫種類形形色色，但是總之「繪畫」不是三角形或圓形的組合、不是顏色與顏色的碰撞，繪畫首先是描繪風景或人物或花卉的具象畫。就連抽象畫的畫家也是，儘管他們沒有意識到，但他們也認為「繪畫就是具象畫」，因此才尋求從「繪畫＝具象畫」的詛咒中解放。他們畫著抽象畫，幾乎就要說出「為什麼繪畫非得是具象畫不可呢！」

如果抽象畫具有意義，那就是它讓大家看見達文西之後五百年不變的「繪畫＝具象畫」這種被隱藏的「眼睛和精神」。如果抽象畫沒有出現，利用畫具

和畫筆在帆布板上的所有繪畫表現應該就以「繪畫」一詞告結，不用特定稱為具象畫也沒關係。如同沒有具象畫的話抽象畫不會出現，具象畫等待抽象畫的誕生，它做為「繪畫」被隱藏的詛咒才開始被明確凸顯。

當然，大約和達文西同時代畫家，包括波提且利、米開朗基羅、拉斐爾、范‧艾克、杜勒，還有其他許多十五世紀、十六世紀的代表畫家，我們沒有忘記他們。他們每一個都很偉大。這些偉大的畫家確立了「所謂繪畫是具象畫」這「眼睛和精神」的「詛咒」存在，而其中有畫家特別執著於「具象畫」能抵達的終點，我認為就是達文西。

達文西，怎麼說呢，他企圖「掌握眼睛看得到的世界」。其他畫家大致上想要「勾勒」眼睛所見，要勾勒所以畫了輪廓線條。不過，眼睛看得到的世界，本來是沒有輪廓線的。那麼，將人類、動物或樹木等等包圍起來的空間的邊界是如何形成的呢？那是若有似無的模糊邊界。掌握了這模糊感，企圖將世界全體以「無輪廓線的一體」來捕捉的人，就是達文西。雖然，那化為巧妙使用了空氣透視法、暈塗法的表現技巧，但這麼做也確定了與「藉由輪廓線決定可視

的世界」完全兩極的「世界的不確定性」。若有似無的東西，就畫成若有似無的東西。如此一來，繪畫將不會僵固，永遠呈現凝膠狀，就像是不會硬化的果凍一樣。達文西留下許多未完成的作品，不也是成就了「不確定性的繪畫」的畫家的必然命運嗎？

我想起自己的一件私事。生於一九五一年，接受戰後美術教育的我，可以說受到了雙重的「詛咒」。小時候的我，雖然知道《蒙娜麗莎》（一五○三—一五一九），卻幾乎不知道雪舟³的《山水長卷》（一四八六）；我知道梵谷的《向日葵》（一八八八—一八九○），卻完全不曉得伊藤若冲⁴的《動植綵繪》（一七五七—一七六六）。高中時我嚮往油畫，於是加入了美術社，而我完全沒有過畫日本畫的想法。我雖然生長於日本，比起西洋美術史，日本美術史卻遙遠得多。那樣

3 雪舟（1420—1506），活躍於日本室町時代的水墨畫家、僧人，曾前往明朝學習中國畫，代表作包括「四季山水圖」、「天橋立圖」等。

4 伊藤若冲（1716—1800），日本江戶時代著名畫家，畫風巧妙融合了寫實與想像，代表作包括《動植綵繪》系列、《鳥獸花木圖屏風》等。

的我，首先是被「所謂美術是西洋美術史」這樣的「眼睛和精神」詛咒，再來又被「所謂繪畫就是具象畫」這樣的「眼睛和精神」詛咒。這雙重詛咒形成了我對美的感受性，我現在才覺悟到這一點。

長久以來我不曾注意日本藝術史，到了近年重新概觀日本藝術史時，才發覺它確實具備相異於西洋藝術史的美的感受性。

說來不怕被說沒有條理，我認為所謂日本藝術就是「圖樣的觀點」。在日本藝術裡，眼睛看到的世界被視為「圖樣」。當然，日本畫重視寫實，不過那並非是像透視法一樣以規定的總體來掌握視覺世界，而是對片段的細部的注視。注視花的細部、鳥的細部、水波紋的細部。將觀察到的細部嵌入畫面構成「圖樣」，這不就是所謂大和繪畫的「眼睛與精神」嗎？

其實，日本還有一個不得不提的「書畫的觀點」。「書」與「畫」經由「墨」而產生連結，為所謂「書畫」帶來特異的整體性這一點，我想未來有機會再進一步說明。

總之，若把日本藝術史的視覺表現當做是以「圖樣」來呈現，那麼，日本

藝術史和西洋藝術史基本上是完全不同的歷史。例如，福田平八郎[5]一九三二

年繪製的《漣》，如果我們理解為日本畫中出現了抽象畫，那就繞了遠路。不

是這樣的，我們應該要由衷佩服「這是嶄新的圖樣」才對。如果把它視為圖樣，

打從一開始具象與抽象就是接壤的。菊花（具象）、唐草[6]（半抽象）、市松[7]（抽象），

都是「圖樣」的變化。以日本藝術的「眼睛和精神」來看，「具象畫 vs.抽象畫」

這樣對立的概念從不存在，日本藝術有的只是「圖樣」的優缺點而已。而如果

一切都是「圖樣」的問題，那麼不論是具象也好、抽象也好，人們評定繪畫的

「圖樣」就像評定和服的「圖樣」一樣，看和服的「圖樣」也能像在看繪畫一樣。

福田平八郎的《漣》就是如此。日本畫的畫展能吸引多人參觀，不也是因為藉

5
福田平八郎（1892—1974），創作以觀察水的動態、感覺為主題，代表作為《漣》、《雨》等。

6
唐草為取自花草的圖紋，盛行於中國唐朝。不斷衍生滋長的植物枝莖被寄予茂盛、長久之意。

7
市松指方格圖紋。江戶時代歌舞伎演員佐野川市松穿上方格圖案的和服蔚為風潮，從此連續的方格圖案在日本被稱為市松（模樣）。

由「圖樣」這個人人理解的尺度，讓鑑賞成為可能嗎？

畫家怎麼畫抽象畫呢？這些雖然不算是答案，不過，每個畫家的情形都是不一樣的。

有的畫家在描繪風景的過程中，比起描繪的對象，興趣會轉移到筆觸或色彩組合。從維拉斯奎茲、德拉克羅瓦[8]，到

8
德拉克羅瓦，Eugène Delacroix（1798—1863），法國浪漫主義畫家，代表作包括《自由引導人民》、《十字軍進入君士坦丁堡》等。

福田平八郎 《漣》 1932 年

馬內或晚年的莫內，再到康汀斯基的系譜就屬這一派。也有一派系譜可以追溯到弗朗切斯卡[9]，當中的黃金律做為繪畫世界的調合法則，終於透過蒙德里安[10]變成所有夾雜物被除去的裸形。有像波拉克[11]的例子，逆流的筆觸從畫筆傳到畫家，那身體感覺本身變成了繪畫本身；也有像馬列維奇[12]走向極簡主義的例子，幾乎可以從宗教來理解畫家對純粹性的追求。

像這樣，畫家其實懷著各種想法，持續畫出各種抽象畫，然而所有抽象畫的開端，都包括對西洋藝術史「具象畫」確立的方法提出的異議，這一點是不

9 弗朗切斯卡，Piero della Francesca（1412?—1492），義大利文藝復興早期畫家，留下許多數學相關著作，作品運用了精準的線性透視。

10 蒙德里安，Piet Cornelies Mondrian（1872—1944），荷蘭畫家，摒棄客觀形象，使用直線、直角、三原色等基本元素創作，非具象繪畫的開創者之一。

11 波拉克，Jackson Pollock（1912—1956）美國當代抽象主義畫家，拋棄傳統畫具與作畫模式，開創無意識的「行動繪畫」。作品為排除形象元素，皆使用編號命名。

12 馬列維奇，Kazimir Severinovich Malevich（1878—1935），俄國幾何抽象派畫家，代表作包括《黑方塊》、《白色上的白色》。

變的。西洋藝術史是「具象畫」的系譜，抽象畫是它的否定形。不過，像這樣否定的對象是「具象畫」這個西洋藝術史的發明，從這一點反過來說，抽象畫也可以說是西洋藝術史上的卓越事件。

抽象畫，是為了宣告西洋藝術史完結，是畫家要伸手按下西洋藝術史自爆開關的「革命＝恐怖行動」。那麼讓它自爆之後，我們要何去何從呢？這已經超越二十世紀屬於二十一世紀的問題了。我們在等待其他故事的發生。再見，夢中的二十世紀！早安，夢醒的二十一世紀！

「抽象畫」，回答結束。

10

對藝術家來說，「化身」是什麼？

Q

狂言師 1 —— 野村萬齋

森村先生有戲劇演出經驗，有時化身為繪畫形式上的瑪麗蓮夢露或梵谷，有時又化身為影像作品中的三島由紀夫或獨裁者希特勒。戲劇的化身和繪畫的化身，請問其中差異為何呢？答案是不一定。

我想請教你，抽象繪畫的風格，確立方法是什麼呢？為什麼會創造出那樣的風格呢？

1

狂言是從猿樂發展出來的日本傳統笑劇，內容多為諷刺或失敗談。狂言的表演者被稱為狂言師。

A 這次我要談演技（化身這件事）。對我來說，再沒有比這更難回答的問題了。說起來，在這篇文章我用「私（わたし）」當作主詞來寫，但我想，這不也是一種演技嗎？但仔細想想，我身上並不存在任何自稱爲「私」的必然性。「僕」也好、「わたくし」也好、「俺」也罷、「あたし」也罷，[2] 雖然有多種選擇，但把「我」自稱爲「私」，就好像在扮演一個很「私密」的我不是嗎？

攝影家荒木經惟先生稱自己爲「あたし」，藝術家大竹伸朗先生常說「俺這樣的人啊⋯⋯」。「あたし」稍微帶點大嬸味，「俺」的感覺呢，則比較像玩音樂的搖滾樂手。當然，荒木先生或大竹先生並不是刻意地選擇自稱的稱謂。

不過我認爲，當將「俺」或「あたし」說出口，本人沒有道理沒意識到自己的「角色」。他們非常成功地扮演了「俺」或「あたし」，或者說貫徹了擁有那種

2 日文中第一人稱包括「私」、「わたくし」、「あたし」、「僕」、「俺」，其中「あたし」爲女性用語，「僕」、「俺」爲男性用語。日本人依年齡、場合不同可能會使用不同自稱，由於每種自稱帶有形象上的差異，也有些人會持續使用其中最能代表（最接近）自己的稱謂。

說話口吻的藝術家形象。

然而我（森村）又是怎麼樣呢？前面已經提過，我現在寫著這篇文章，把自己稱為「私（わたし）」，但要說我自信滿滿地說「對，這就是我的角色」，我也沒把握。要我說「僕」或者「わたくし」等等稱謂也可以，在這麼多選擇之下，我完全無法專心扮演「私（わたし）」。

進行演講或對談時，我總是覺得混亂。那種場合應該要說「わたくし」才對，結果還是交錯著使用「私」或「僕」。到底哪一個才是自己正確的稱謂？自己也很難做出決定。

石頭就叫「石頭」，如果和石頭一樣，「あたし」就是「あたし」、「俺」就是「俺」，那該多麼爽快。人的一生之中，如果只要演好一個角色，那角色就會化成那個人的「素顏」。能夠確實擁有自己的素顏，擁有完整的自己，實在令人羨慕。

只可惜，我並不只扮演一個角色。我現在戴著所謂「私」的面具，又被戴上「わたくし」、「僕」、「俺」其他面具，其實，是我自己也戴著它們。跟年輕

人見面時，我戴著作為人生前輩的「老師」面具；跟長輩在一起時，為尊重對方而戴上「恭敬」的面具。就像這樣，走在人生道路的不同地方，我適時適所轉換面具，扮演那個場合的「角色」。如果演技生疏，會被當成不識相的人物然後疏遠：如果技巧熟練演技自然，則會被認同為「感覺不錯的大人」。有時候活用慣怒的面具，讓人覺得「那個人也有可怕的一面」；有時則是戴上笑臉面具，扮演「出乎意料有趣而開朗的人」來提升好感度。而這些各式各樣的面具轉換到最後，再打出「我，其實是這樣的人」這張王牌，端出稍微有點嚴肅的「素顏」面具。

像這樣，對於連素顏也覺得是面具的我來說，不禁思考：取下面具、沒有演技的原本狀態，也就是所謂真正的素顏，到底是什麼樣的狀態呢？

我想到年輕的時候，第一次觀賞能劇的往事。老實說，我不太了解箇中精妙。然而我忘不了的是，在觀賞的過程中我逐漸感覺到一股強烈的恐怖感。

讓我害怕的，是能面。我並不是因為上頭的鬼神面孔覺得恐怖，而是當我想像能面下是怎樣的一張臉時，就覺得毛骨悚然。能面拿下理所當然地會出現

108

能樂師的臉，雖然理解這一點，但我不禁感覺在能劇舞台上能樂師的存在似乎完全被抹去了。能的表象之一，是舞能的人彷彿不存在。因此，能面下已經不是能樂師的素顏，該怎麼說呢，應該稱爲「無」或「闇」，是無邊無際的空洞蔓延。如果存在能劇中的這種恐怖感，指示了人類存在樣貌的本質，我們又該如何是好？

不只是我，任何人只要活著就會扮演某些角色。人生各種場合都配戴著各種角色的面具，演出「素顏」這種角色的面具不過是其一。我被一股欲望驅使，試著將名爲《人生》的這齣劇和能劇世界重疊。我假想著能劇舞台上的登場人物把面具拿掉這種不可能發生的狀況，抱著這時會出現「無」、「闇」、無垠空洞蔓延的這種恐怖念頭。如果，我們在《人生》這齣戲劇中把面具拿掉，會是怎麼一回事？

在面具戲劇中將面具拿下，這是所有的戲劇告結、終幕後才會發生的事。同樣的，在我們自己的人生落幕時，從人生各種角色中解放，放棄了所有的面具，然後，踏上死亡的旅程。死者的容顏，雖然還殘留著過去在人生舞台上表演的那個人的面影，但他已經不再言語，也無法答話。這種什麼都不再上演的

「無」、一片漆黑的空洞，正是拿掉面具的人的「根本的素顏」。能劇舞台教給我的恐怖，與深刻的人生教訓相連，正是「素顏其實是死者的容顏」。

如上所述，我把人生理解為演技、面具戲劇，對我來說也許野村先生所提問的「戲劇形式的化身」和「繪畫形式的化身」之間，並沒有那麼大的差異。

在內心深處控制我的核心、應該抵達的故鄉、為了自覺應該擁有的自我認同等等，對於這些被稱為「獨一無二的我」的存在，我並無法相信，我相信只有一直在不同場合扮演不同角色，人才能繼續活下去，抱著這種「人生哲學＝戲劇論」的我，認為「戲劇」、「繪畫」甚至是「人生」都是「化身」這種表現的變奏，在這一點上，彼此是沒有差異的。

我曾經以演員身分參加蜷川幸雄先生的舞台劇，當時蜷川導演給我的評語，今日還是留在我心裡。他說：「森村先生，與其說是演員，你更像行動的藝術品。」

這應該是場面話吧。作為演員，你的表演非常不好、你不夠格的意思被巧妙翻轉，於是才被說成是「行動藝術品」。但這批評未必只是嘲諷，我擅自得

出這樣的解釋。

回想起來，我的創作的出發點是作畫。後來繪畫變成攝影，最後變成擁有以「作畫（或拍攝照片）」、「畫作被畫（或照片被拍攝）」這兩種中心形成的橢圓形一般的攝影創作，也就是自畫像系列。當然，攝影是靜態的世界，我再讓攝影作品動起來，開始從事影像作品及戲劇表演作品創作。考慮到表現方法的進展，再以卓別林的電影「大獨裁者」和三島由紀夫在市谷的演講爲主題拍攝影像作品，但我認爲，與其說這些作品是電影，不如說是「動態攝影」。我也運用維梅爾 3 的繪畫爲主題製作影像作品，但這也是「動態繪畫」。

身爲藝術家的我，跨越藝術的界線和電影或戲劇相遇，蜷川導演把這種狀況稱之爲「行動藝術品」。蜷川導演並沒有要求我的演技高人一等。但我導入了美的病毒（異物）、異質的關係，希望在舞台上造成譁然騷動。同樣的，我也希望在藝術領域上造成「譁然＝行動」。我並不想壓抑自畫像作品中包含的演

3　維梅爾，Johannes Vermeer（1632—1675），荷蘭畫家。作品擅於表現光影，有研究認爲維梅爾創作時使用了十七世紀發達的顯微鏡與光學技術。代表作包括《倒牛奶的女僕》、《戴珍珠耳環的少女》等。

技要素，而是要讓它全數解放。因此，我跨越藝術的界線，到達了戲劇領域。

然而，我並不是從藝術家轉成演員的千面女郎。就像讓自己的雕像作品活了起來的皮格馬利翁傳說[4]，我實現了藝術家想要製作活生生的「會動的藝術品」的欲望。

數年前，三好十郎[5]以梵谷為主角的劇作《燄火之人》（一九五一）被搬上舞台。當時的舞台劇海報上，主演梵谷的市村正親先生扮裝成梵谷自畫像。那顯然是抄襲我的作品《肖像／梵谷》，但姑且不論這一點，任何人都不會以為那海報是藝術作品，反過來說，看了我的《肖像／梵谷》的人也不會認為「這是哪個搞笑藝人在扮裝」。我並不是對此有什麼批評。市村先生追求以藝術為主題的演技世界，我追求的是以演技為主題的藝術世界。應該追求不同方向的兩個人，因為偶然與「演技」這個共同的表現要素沾上關係，於是達到有些相似

4 希臘神話中，皮格馬利翁為雕刻家，他根據理想的女性形象做了塑像並愛上自己的作品，愛神維納斯後來賦予了這件雕塑生命。

5 三好十郎（1902—1958），日本小說家、劇作家。

的結果，事情不過如此。

日文中，創作藝術作品會用「制作」這個動詞，而電影則是用「製作」。現代藝術的主題眾多，在畫布上描繪風景或靜物這樣的傳統技法已經無法涵蓋。我自己也不只是作畫，作品中也引入了攝影、電影、表演藝術或戲劇等技法，不過，對我來說，幾乎沒有那種自己在從事時興的例如「電影製作」這類事物的感覺。就算與許多工作人員一起製作作品，我內心的某個地方還隱藏著一股畫家獨自一人在工作室面對著畫布時的古老的孤獨感。一切並沒有改變，在工作室作畫、畫家的「作品創作」，仍是我的基本姿態。

以上是針對野村萬齋先生提出的問題，姑且不論能否算是答案，我嘗試提出我心中的「藝術回答」。其實，我還注意到一點目前沒談到的話題，那就是在提問來信中，萬齋先生並沒有使用「演技」一詞，而是堅持使用「化身」。

一般來說，提到「演技」，會讓人連想到演員應該具備的專業技能，但「化身」不會。是的，「化身」不是「演技」，而是一種「附身」狀態，指的是陷入了「被什麼附身或附身在什麼之上、很有可能迷失自己」這種恐怖狀態。

萬齋先生有意無意將「附身」一詞放進提問信件中。不論人生中或舞台上，只要投入自己的角色，演技或好或壞都會成為附身。野村萬齋化身為狂言師、化身為演員、化身為表演者。由萬齋先生的臉上，我讀到了被附身的人那種相當恐怖的表情，這也是我被這張臉吸引的原因。戲劇也好、繪畫也好，化身中都伴隨著附身，所以演技才能凌駕演技。真心與演技很難區別，走在危險邊緣的綱索上，這裡是幽靈現身的場所。野村萬齋這位仁兄，是否也是在那附近徘徊的幽靈呢？

對藝術家來說，
「化身」是什麼？

11

判斷藝術家工作成敗
的基準為何？

丸善ＣＨＩ控股公司董事長 — 小城武彥

經營企業的重要工作之一，是對事業是成功或失敗的判斷。最容易理解的指標即是否達到計畫中的銷售額或利益，而這意味

著，我們全心全力提供的商品或服務，是否被顧客端評為具有價值。企業獨斷提供的物品，往往被批評「不符合顧客意向」，因此更顯出能「傾聽顧客沉默聲音」的行銷的重要性。

既然企業是社會的一份子，它的存在意義建立在與社會的關係之上，事業成功或失敗的判斷自然也在這脈絡中進行。

如果不幸失敗，透過反省原因達到改善，企業經過學習然後邁向成長期。判斷工作的重要性就在於此。

接下來要對森村先生提問：對藝術家而言，判斷工作成功或失敗的基準是什麼呢？如果作品是自己的投影，那基準也只能存在自己的「內在」？不過，作品終究要在社會上發表，與社會的關係應該也要有什麼判斷基準才對。我還認為，藝術判斷的時間軸應該也和企業相當不同。對藝術家而言，那判斷基準是什麼呢？敬請賜教。

日本的美術館地方（尤其是公立美術館）正面臨諸多問題，包括預算縮減、進館參觀人數太少、建物本身的維護和館員薪資支出費用龐大等。

另外還有一種危機感，就是每當面臨經濟不景氣時「文化」總是成為被割捨的第一候補對象。小城先生曾擔任產業再生機構的總經理，以經營見長。在此，我想半認真半開玩笑地請教，如果不是針對產業再生而是「文化再生機構」這樣的構想，你認為行得通嗎？產業再生與文化再生，二者是如何相似或如何相異呢？雖然我想請問這方面的問題，但現在可不是我來「提問」的時候，而是應該由我「回答」問題。

我拜讀這次的提問，得以重新思考「藝術這項事業」的種種問題。不把藝術視為與「表現」、「技術」、「思考」相關的精神活動（＝作品），而是當作社會參與的形態，也就是嘗試把藝術當作「事業」看待。這不是村上隆1先生的《藝術創業論》，而是「藝術事業論」了。我試著將企業中相同涵義的「失敗」與「成

1 村上隆（1962—）日本藝術家，早期以結合日本動畫元素的作品開啟了超扁平藝術運動，擅長結合藝術與商業。

功」放在藝術中，在此基礎上比較企業與藝術這兩種事業形態。

我並不是要主張藝術也是事業，如果利潤未能提高就是「失敗」，或在藝術市場上人氣上升就是「成功」等。我要討論的，並不是經營事業的know-how，而是徹底探討如果把企業的樣貌當成範例，藝術到底會呈現出何種面貌。

雖說如此，我不具備正式談論這點的能力，這裡只先留下筆記，有興趣的人可以進一步探究。我要嘗試的，是提出「藝術事業論序說」來進行這次的「回答」。

首先，要先回顧十七世紀西班牙的偉大畫家維拉斯奎茲，由概述他的事蹟展開回答。

眾所周知維拉斯奎茲是宮廷畫家。他為誰作畫呢？當然是宮廷的貴族，尤其是國王腓力四世。如果是普通的宮廷畫家，就算國王不具有治國才能或許也會畫得威嚴、不太美的公主也會畫得比本人還美麗，他們會考慮不去破壞主人的心情。不過維拉斯奎茲不會這麼做。在他的畫作登場的，不論是腓力國王也好、馬佳莉塔公主也好，表情是神經質且帶點畏怯的。整體而言，甚至可以說

讓人覺得不舒服。雖說如此，維拉斯奎茲並不是藉此對正在衰退的皇室表示反抗。在畫作裡，可以說能夠窺見他們之間的「默契」。

國王與畫家具有相同的感性、相同的美感以及相同的興趣。繪畫的生產者（畫家）和他的顧客（國王），對於繪畫的應有樣貌有志一同。這類似少數的優質企業與優質顧客之間的關係，產生經濟效果的同時也能促進文化活化。維拉斯奎茲的成功，除了要歸功於他的才華，遇上能深刻理解藝術的腓力四世這樣優質的顧客，也是一大因素。換言之，判斷維拉斯奎茲成功或失敗的基準，與是否能得到優質顧客息息相關。

然而，生產者和顧客關係良好的這種「維拉斯奎茲的幸福」並非降臨在所有人身上，同樣是十七世紀的畫家，荷蘭的林布蘭的狀況就大不相同。林布蘭是優秀畫家也有自己的畫坊，該畫坊是個產學共同體，將生產繪畫與學習繪畫結爲一體。因爲是學校，學生會付學費來這裡「工作兼學習」。

林布蘭在這所學校兼工廠的產學一體工坊中希望達到的目標，就是提升畫家的地位。當時的荷蘭〔阿姆斯特丹及台夫特〕宛如「繪畫之國」，如同今日家家戶戶都有一台電視，據說當時荷蘭每戶人家室內都會掛上一幅畫。「畫家」是這

樣一門流行買賣，比起「藝術家中的大師」，林布蘭更像被視為專業職人的領班。我不是輕視職人，但是對於林布蘭主張「我們從事的畫家行業是高尚職業，足以和有教養的貴族或具盛名的學者匹敵」的心情，是能夠理解的。

畫畫的人應稱為「畫家」，拍照的人應稱為「攝影家」，寫東西的人應稱為「作家」，流行歌手應稱為「音樂家」，做糕餅的人應稱為「西點師傅」。全心全意投入工作的人，希望能提升自己投入的職業的社會地位、擁有全新的頭銜，懷有這種想法是理所當然的。林布蘭畫了有貴族風格的自畫像，與其說他畫的是「想成為貴族的我」，倒不如說他想表達「具有足以匹敵貴族的職業價值的畫家」這樣的向上志向。

如此致力於提升畫家地位的林布蘭，卻沒有獲得「維拉斯奎茲的幸福」。

作為肖像畫名家，他也有過來自阿姆斯特丹市民的畫作委託一下子湧入的幸福時刻，然而接下來畫家與顧客間的美感意識差距便逐漸浮現。我回想起一九八〇年代，時裝設計師根據個人獨特創意設計的服裝，有眾多的支持者會爭相購入。那是美感意識的傳達者與接受者完美合一的至福瞬間。然而隨著景氣消退，設計師藝術面的美學不再以往昔的方式傳達給眾人。又或者，經典文學或

大部頭的思想書籍曾經保持一定的人氣，而且持續了相當長久的時間，但隨著馬克思、列寧主義的衰退，已經變得疲弱不振。

同樣的，林布蘭主張「這樣才對」的繪畫的應有樣貌，逐漸失去阿姆斯特丹市民的認同，在他死後甚至也失去了自己學生的認同。更正確地說，是評價變成了毀譽參半的「林布蘭雖然偉大，但作畫過於隨心所欲」。

這種「維拉斯奎茲的幸福」的衰退以及「林布蘭的

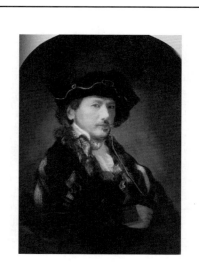

森村泰昌《好體格的自畫像 1640》1994

不幸」的開始，暫時持續了一段時期，進入十九世紀後，收斂成今日存在大眾心中的典型藝術家形象。梵谷、蒙德里安是其中的代表人物。畫作得不到社會的理解，以「不賣座畫家」終其一生的悲劇角色。不過，他們的繪畫評價終於重見光明。作品打動了後人的心靈，不論作品價格或觀展人數都可以預期一定的經濟效果。這種狀況下，正如小城先生問題後半段所提到，「時間軸」便有考慮的必要。

藝術的「發表／發售」不一定是無時效的「結果」呈現。就連達文西或維梅爾也一度被遺忘，現在相當受歡迎的草間彌生曾經只在藝術相關人士間獲得高度評價，直到進入了二十一世紀才成為「受大家歡迎」的畫家。

藝術，會因為時間因素而產生「變化」。「變化之前＝before」被視為「失敗」的同個品項（作家或其作品），經過「變化中途＝after」轉為「成功」。因為「失敗」才含有導向「成功」的潛在力量。像梵谷和蒙德里安那樣，堅持「這是我心中的佳作」，如果借用小城先生的話可能就是罔顧顧客需求的「企業的獨斷」。

不過，這「獨斷」也是後來能「變化」的必備能力。但是，並不是所有的「獨斷」都能「變化」，能「變化」的只有其中極少數。

到底是「誰」、又是「什麼」變化了？許多情況都像耶穌召喚馬太為使徒一樣，人們會覺得：「欸，怎麼選了那個人？」對於意料外的進展感到驚訝不解。這只能說是神的恩寵，遠遠超越了行銷研究的範疇。如果一定要用行銷研究這個詞來形容，所謂藝術就是「預知未來的行銷研究結果的技術」。對了，據說江戶時代的京都畫家伊藤若　這麼說過：「百年後，我的繪畫的真正價值才能被理解吧。」

像這樣，近代的藝術因為背負了「失敗」等等不利的風險而具有價值，還真像旁門左道的事業。根據小城先生提問的內容，企業「不幸失敗的時候，會反省原因以達到改善」，藉此邁向新的「成功」。但就藝術而言，把「失敗」判斷為「失敗」，很可能會就此失去邁向成功道路的重要棋子。藝術中，禁止將「失敗」判斷為「失敗」。雖說如此，若天真的以為「失敗」正是通往「成功」的秘訣，其實那不是「成功」。總之，只有交給「變化」，才是通往「成功」，也就是最後為世人接受的唯一道路。因此，藝術中的「失敗」與「成功」，怎麼說呢，請把那判斷基準本身束諸高閣吧。也就是說「不要去判斷」，這在藝

術之中反而是確實的判斷基準。判斷這件事本身無效，就好像被神呼召一樣，不明就裡地、什麼事情就發生了。這裡甚至已經不存在是否「獨斷」的判斷。一如重視理性、理論、數據的近代社會的反面，所謂的藝術，是瘋狂。

以上是由「藝術事業論」的角度概述十七至十九世紀的藝術，但到了二十世紀，藝術這事業又顯現出不一樣的樣貌。例如杜象的「觀念的事業化」，或是博伊斯[2]構想的不是「藝術的事業化」，而是「事業的藝術化」。現在，還有從今以後，藝術這事業依然出現各種發展，限於篇幅，我就先到此打住，藝術家的回答，結束。「不要去判斷」的判斷，不知道你能否接受呢？

一

2

博伊斯，Joseph Beuys（1921─1986），德國行為藝術家。

一

12

我能夠創作出躋身「藝術」殿堂的作品嗎？

京都市立藝術大學研究生 —— 塩入百合

我在藝術大學主修油畫。其實，我媽媽也在文化中心學油畫。媽媽會畫一些文化中心交代的功課，有次我放假回家時一看，雖然由女兒來說有點不好意思，但是我覺得媽媽的作品非常好。她的畫作用色微妙、有油畫獨特的渾厚存在感，這些我都還無法表現。

不過，就算媽媽的畫作有這些優點，若要問我這畫作是否能被當作藝術、在百年之後依然流傳，答案應該是不行吧（不過或許可以在家族間流傳）。我想，作品好，不一定就會成為藝術。

因為個人興趣而畫的畫作或是我們平常拍的照片若要能成為「藝術」，是不是需要具備百年後的人們能夠理解的普遍性呢？然而，所謂普遍性，是如何注入到作品裡的呢？一開始，畫家也和媽媽一樣只是「喜歡畫畫」的人，從某一刻開始，就變得能創作「藝術」作品。那個「跳躍」要如何才能辦到呢？請你指教。

A最近，我有機會在美術館發表自己高中時期的畫。它們被收在倉庫多年，經過這麼久的時間重新再看，我覺得畫作水準並沒有很差，應該可以展示給大家看。當時畫這些畫的時候，我並沒有想過能被放在美術館展示，甚至還覺得畫得那麼差勁不應該讓人看見。所以，我覺得不能就此斷定妳的母親的油畫「若要問在百年之後是否能作為藝術品留傳，答案應該是不行」。

什麼事情會如何發展，誰都無法預測，也不該預測。

幾年前，藝術家青山悟舉辦畫展，展出自己的畫作以及他的靈感來源，也就是他的祖父的繪畫。還有我高中的美術老師，他在年輕時有學習和歌與學畫兩種志向，後來選擇放棄和歌、專注於繪畫，然而兒子佐佐木幹郎成了優秀的詩人。我一直相信，老師年輕時放棄的和歌世界確實被自己的下一代繼承了。

透過妳本人，以某種形式將妳喜愛的母親畫作與「藝術」產生連繫並非不可能。只要有愛和工夫，讓彷彿會失去的重要世界重見陽光，絕不是夢話。

不過，對了，我們要聊的不是母親的故事，塩入同學本身的問題才是主題。現在是學生的妳，還看不出來自己的作品是不是「藝術」。光是「喜歡畫畫」，妳不認為自己屬於「藝術」或「作品」的世界。從「喜歡畫畫」的階段，

該如何跳到「藝術」這另一個階段呢？看不清楚也很迷惘。這種心情，我非常理解。

話說回來，所謂「藝術」，不就是誕生於「私領域」與「社會」之間模糊領域的「故事」嗎？所謂「私領域」是指他人無法輕易理解的領域。關於令堂繪畫的魅力，即使作為女兒的妳能理解，其他多數人也能理解嗎？很遺憾的，事情並非如此。

那麼，「社會」這個領域又如何呢？與前者相反，「社會」這個場域必須在眾多人都能了解的共通價值觀上成立。其中最需要共通價值觀的就是政治與經濟。政治的運作方式，不論選舉或決議都是基於多數決的原理；經濟則是以「多少錢」的價格決定一切的世界。即使是「藝術」，也必須與「社會」的原理相關。展覽參觀人數達數十萬人這樣的數字與評價相連，在拍賣時作品賣出幾億這種「多少錢」的問題會不斷受到討論，「藝術」避免不了多數決或價格的原理。不過，藝術也有這樣的一面，正如塩入同學想到母親的畫作，與多數決或價格原理無關的「私領域」若不存在，藝術就不成立。

一九六一年，妮基・桑法勒[1] 發表了射擊畫作這樣的激進作品。她在槍裡裝入顏料袋，把頭當標靶，同時對著襯衫打上領帶的軀體標的進行射擊。上野千鶴子教授在《發情裝置》（筑摩書房，一九九八）一書中指出，桑法勒這項作品的發端，與對「男性／父親」複雜的愛恨關係有關。不過恕我直言，桑法勒的父親是怎樣的人，我這個外人是不得而知的。她和父親的愛恨關係等等流言蜚語，在我看來幾乎可以說是「當事人之間說了算」的「私領域」。不過當它變成藝術表現來發表時，就超越了單純的八卦話題。為什麼呢？我把它理解成從「獨白」到「故事」的轉換。

自問自答，或者只說給身邊知道來龍去脈的人們聽的話，這是「獨白／一個嘟噥」的狀況。然而，如果說給不相干的外人聆聽（觀看），將它轉化為「故事／表現」，事態將大大改變。射擊畫作這樣的公開表演，是為了將小女孩時代未經整理的精神狀態的「獨白」，移轉為關於自己是誰這種極度自覺的「故

1 妮基・桑法勒，Niki de Saint Phalle（1930—2002），法國藝術家、雕塑家。普遍以探索女性角色為作品主題。

事」的激烈手段，可說是一種成長儀式。換言之，這個作品是在「私領域」與「社會」的模糊領域中訴說的「故事」世界，所以才能成為「作品」。不是嗎？

「藝術」和青春時代很類似。小時候，任何人都只會追求自己的快感，基本上凡事以自己的玩樂為優先。我

右：妮基・桑法勒《聖巴斯弟盎，還是我的愛人的肖像》1961 年
左：正進行射擊畫作的妮基・桑法勒

　我能夠創作出
　　　躋身「藝術」殿堂的作品嗎？

他們就是國王、公主，對於旁邊有沒有人、周遭是怎麼感覺，我們完全不在乎。

然而漸漸的，我們開始注意到世上存在與自己相異的他者，終於我們成為那些他者集合而成的社會中的一員，學會了遵循大人道理的生存技術。

那麼所謂「藝術」，是從孩子一人的遊戲世界邁向大人社會生活中的過度時期，是接近小孩以上大人未滿那種混沌時光的青春時代。人類對於他人無法理解的「私領域」寶物會珍藏心中，同時為了生存下去，也必須學習所謂「社會」的政治原理與經濟原理。如何將從孩子到大人的移轉期、小孩以上大人未滿的「青春矛盾」持續下去，就是誕生「藝術」的鑰匙。

塩入同學正處於青春時期的迷惘中。請妳保持這樣的狀態。不要去回顧想念的孩提時期（＝私領域），也不要被政治與經濟主導的成人世界（＝社會）收編，而是維持不安定、無從依靠的青春時代這樣的位置。不要jump，而是keep現在的妳。我們要脫離「獨白／自言自語」的狀態，但不用到達「說明／呈現」那一步。

我並不是主張不能「說明」，我的意思是如果志在「藝術／美術」，那麼介於「獨白」與「說明」之間的「故事／表現」世界就是落腳的地方。總之，不

要跳躍，要維持現狀。這意外地很難辦到。因為，周遭的人會一一走入「社會」開始參與「求職活動」。例如和畫廊簽約，或是將得意的作品整理成作品集到處展示，勤奮地進行「說明／簡報」。大家都想早點變成大人啊。

　**我能夠創作出
躋身「藝術」殿堂的作品嗎？**

13

我也能成為畫家嗎？

吉村昭作家研究會成員 — 桑原文明

在我小學三、四年級的時候，美勞課上老師出了作業，要我們畫一幅單色調的畫。我全心全意忘我地埋頭作畫。那幅畫似乎畫得很不錯，美術老師一直盯著我的畫，還把它貼在學校走廊好幾個月。如果在後來，我繼續學習藝術的話，也能成為暢銷的畫家嗎？順道一提，我是色盲，無法像一般人那樣清楚地看到被葉子包圍的紅色杜鵑花。藝術家之中，有人是色盲嗎？

135

提

問的桑原先生在來信中提到自己是色盲。從小可能就沒辦法畫好彩色的圖畫吧。然而在偶然的情況下，課堂上老師要求大家畫單色調的畫。畫單色調的畫就不必煩惱色彩，能夠專心作畫。對自己來說，那是從未有過的快感與解放感。

我讀著桑原先生的提問，腦子裡想像著他與繪畫相遇的感動的一幕，並再次確信任何人都能由不同方式獲得畫畫的愉悅感。不僅是繪畫，任何藝術領域都一樣，不應該只爲了少數人存在，而是對所有人開放。這是在藝術表現上我們不能忘記的重要原則。

然而問題在於，雖然藝術對所有人開放，但並不表示任何人都能夠成爲藝術家（例如畫家）。藝術對任何人開放，同時也不是對任何人都開放。嗯，我的邏輯矛盾了呢。

我的理解是這樣的：有沒有繼續作畫，與有沒有才華無關，而是與對繪畫是否有切身感受相關。誇張一點來說，那是身爲人類最後的一道防線。換言之，關鍵在於是否具有想要緊握它（繪畫或接近藝術）活下去這種強烈的意志。

接下來的說明還是有點誇張。「在戰亂中」、「在災區」、「陷於糾纏不清的

「戀愛關係」、「爲了賺取生活費」、「要養育孩子」、「要照護病人」等等，無數人在各種場所裡賭上性命活著，當談到繪畫，我認爲能爲了畫這件事賭上性命的人就應該去畫畫。如果不這麼做，對所有拚命活著的人無法交代。

關於有沒有畫家是色盲，這個問題我不太清楚，但我聽過一些傳言。梵谷可能是色盲或輕度色盲。不過畫家本人沒有必要自己坦白這一點。也有一說，西班牙畫家葛雷科[1]那些歪斜的畫作，或許是因爲他的眼睛有什麼障礙所產生的結果，然而這只是臆測。

竇加[2]晚年，有一隻眼睛失明。莫內[3]晚年的視力也很微弱。棟方志功[4]則年輕時就是深度近視，他在雕刻時完全是貼在木板上的。哥雅的眼睛沒問題，

1 葛雷科，El Greco（1541—1614），西班牙畫家、雕塑家、建築家。

2 竇加，Edgar Degas（1834—1917）法國印象派畫家、雕塑家。

3 莫內，Oscar-Claude Monet（1840—1926），法國印象派代表及創始人之一。

4 棟方志功（1903—1975），日本版畫家。

但他因為發燒失去聽力。日本畫家松本竣介[5]也是失聰。墨西哥畫家卡蘿[6]因為事故脊椎骨碎裂，一生中反覆進行手術數十次，她每天穿著石膏背心坐在輪椅上作畫。接受自己的某種障礙而達成偉業的畫家大有人在。或許，正因為眼睛漸漸失明，莫內才能表現出存在的輪廓線完全融解般的光的世界。或許正因為近視，棟方志功無法用透視法觀看世界的整體，才會極度專注於細部，創造出存在於細部裡的泛神論宇宙。不，或許視力良好他也能開創出那樣的世界。總之，大家都拚了命在繪畫，我能切實感受到。

那麼，我想問發問的桑原先生。對你而言，繪畫到底是什麼呢？是應該捨命相陪的人生主題嗎？如果是那樣，現在開始作畫也完全不遲，我想你應該重新開始。如果，它對你來說不是那麼強烈的事物，把欣賞畫作或作畫當作人生的一種樂趣，不也是聰明的選擇嗎？即使是眼睛看不見的人也能享受繪畫，我是如此相信的。

—— 5　松本竣介（1912—1948），日本西洋畫畫家。

—— 6　芙烈達・卡蘿注，Frida Kahlo（1907—1954），女性主義者、墨西哥畫家。

我也能成為
畫家嗎？

14

如何培養「發掘美的事物」的能力？

小學五年級生 — 深浦由奈

問題① 我非常喜歡日本傳統藝能。對於其中的「文樂」[1]，大阪市長橋下先生說它「很難懂」、「應該更具現代感」，好像也打算減少補助金。文樂入選為聯合國教科文組織無形文化遺產，應該要好好珍惜才對。藝術，非得要淺顯易懂才行嗎？

1 「文樂座」為日本近代演出傳統藝術「人形淨瑠璃」的唯一大型公演團體，「文樂」因此被視為「人形淨瑠璃」的同義詞。

我住在大阪，深浦同學在提問中點名大阪市長橋下先生，讓我心跳加速緊張了起來。

我得知深浦同學住在福岡，但對於大阪傳統文化文樂的存續問題仍提出了適當的批評。遺憾的是，大阪市民雖然是當事人，對於這個問題卻像是事不關己。

由於並未直接請教橋下徹市長，我並不清楚詳情，但橋下市長似乎非常關心經濟政策或首長的領導力，對文化或藝術沒什麼興趣。大阪市民選了這樣的人當做市長。

因此，文樂的存續問題傷了深浦同學的心，這責任不只在大阪市長身上，大阪市民也應該要負責不是嗎？更進一步來說，讓十歲的妳擔心這問題，這是全體大人的責任。不只文樂的問題而已，針對最近許多政治、經濟或社會騷動的事件，大人都應該對孩子好好地道歉才對。當然，身為住在大阪的大人的一員，我首先要藉此機會向深浦同學道歉：「由奈小朋友，讓妳操心了實在抱歉！」

接下來要回答妳的第一個提問：「藝術非得淺顯易懂不可嗎？」

我先把結論說在前面。沒有淺顯的藝術，藝術全都是難懂的。不過，正因為難懂才有意思，這就是藝術。這是我的回答。

不限於藝術，能說是「淺顯易懂」的東西，這世上根本不存在。人類為什麼生存在這世界上呢？國與國之間為什麼不能停戰呢？對你我來說幸福是什麼呢？可以說任何人都曾經有過類似的疑問吧？雖然問題本身並不難懂，不過，一旦要回答又是如何呢？我覺得，這些是為了找出答案必須窮其一生探究的難題。事實上，耶穌基督、佛陀、蘇格拉底、孔子或老子，都為了提出自己的解答而受苦，也有人最後因為探究這些問題選擇了死亡。是這麼難的問題。

關於藝術也可說是同樣的道理。假設某人畫了一幅畫，即使一般認為是淺顯易懂的風景畫，但要揣想作者的內心深處並不是件容易的事。「你描繪那幅畫的心情，我很能理解」等等，有人會因為表達了共鳴的心情而感到滿足愉快，但那對作者來說不是相當失禮的看法嗎？人的內心是複雜的，要進入其中更是困難。人心之中，有些連當事者都解不開的謎被深藏在黑暗中。畫家作畫，是為了要賦予那未知領域一個輪廓。對於這番惡戰苦鬥回答「我很能理解啊」之

類的話，我覺得太輕率了。

妳、他、她、我，大家都出生於不同環境，經歷的體驗一定都不一樣。彼此對彼此來說都是異鄉人。有人喜歡文樂也有人對它漠不關心，有人喜歡具象畫但不懂抽象畫，有人覺得音樂「OK」卻對美術說「NO」，也有人持相反立場，每個人的價值觀或興趣所在都不一樣。

對相同事物有不同見解，是人類的特徵。但是不要悲觀，我們都有想要理解對方的衝動。對於不了解的事物有想要理解的強烈欲望。只要有這樣的想法，一切都不成問題。

人類和藝術都是如此，如果大家的想法相同，這個世界一定變得很無聊，一點都不有趣。因為「大家都不一樣才有趣」，因為「不懂所以想要了解」。如果確實體會這一點，一切就沒什麼好怕的了。藝術與人生，到處都是讓人搞不懂的事，而不懂並不是妳的錯。不懂是理所當然的，是世界的常態。如果妳把這些令人不解的事物當成對象，可能是偶爾，妳會發現一線光芒照射，瞬間突然理解了一點點什麼，那一點點的「理解」令人覺得非常開心也很感謝。我想要過這樣的人生。當然，我不想把自己的人生哲學強迫推銷給深浦同學。但願

144

能成為妳小小的參考就好。

問題② 常聽人說「騙小孩的把戲」。我覺得大人才被騙得團團轉，我們小孩是不容易被騙的。大人追逐流行或名牌商品、浪費金錢、上了仿冒品的當，我覺得這才奇怪。

同樣地如果是世界知名藝術家的作品，不論是怎樣的作品都有人覺得很好。而我想要對那樣的作品進行評價，森村先生覺得如何呢？

A在第二道問題的開頭，深浦同學寫道對於「騙小孩」的這說法感覺不妥。所謂「騙小孩的把戲」是指「只能騙小孩的粗糙事物」吧？是小孩很有技巧地在配合大人說的話，照顧到大人的感受。深浦同學的前一個問題，也從我的居住地大阪出發，以大阪市長的話題來真的，大人都是笨蛋。

**如何培養
「發掘美的事物」的能力？**

展開提問，我感受到妳對我這個大人的用心。這種時候大人可能會說「真是不簡單的孩子，大人都要汗顏」，還是那種理所當然高高在上的大人口吻。

因此，即使被說「大人才會被騙」我也無法反駁。事實就像妳說的那樣。

這個提問和第一道問題有個共通點，是大人都追求「淺顯易懂」這件事。

而最淺顯易懂的，就是值「多少錢」。畢卡索的畫很昂貴，大家因此認定它是名畫。

再來，把「人氣指數」當做評量的指標也是淺顯易懂的。聽到維梅爾的展覽有數十萬人到場，便會同意「一定是名畫沒錯」。其實對它「不是很懂」，但有了「多少錢」或「人氣指數」這任何人都「容易懂」的量尺，就感覺「我懂了」。

其實坦白說「我不太了解」不是很好嗎？大人在大多數時候都想裝成熟，因此會覺得老實說出「我不懂」很丟臉。

深浦同學打算不管傳言、不管值「多少錢」或網站點擊率等代表的人氣，對於作品想要做出自己的評價。深浦同學相信自己的眼睛，捨棄先入為主的觀念，獨力想與藝術的世界互相連結。這是非常重要的基本概念，請不要失去這種心態。不過我也希望能注意不要過度自信。

例如，當妳遇見了一幅很棒、令妳感動的畫，如果有一幅很類似的，或是包含了那幅畫精華的畫作，在百年前就出現過了呢？事實上，和一百四十多年前的印象派畫作類似的繪畫，一百四十年後的畫家還在畫，這種例子並不罕見。一百四十年後所有的印象派風格的繪畫，不見得一定比一百四十年前的印象派畫作差。在看同一幅畫時，對於一百四十年前的繪畫是否熟悉，觀看的方法自然不同。

我想要說的是，我們不應該忽視「所謂的繪畫（或者藝術作品），只有一件作品是不成立的」這個事實。說得深入一點，就是所有的藝術作品都宿命地被放在藝術史脈絡中的某個位置。

畫家認為自己是以一人之力在畫獨自的繪畫，這是傲慢。油畫用具、麻布畫布，或是日本畫的顏料、和紙，這些都在漫長美術史的累積之下產生，是大家一起完成的技法。無數的畫家運用了那些技法、經歷無數錯誤嘗試，有這樣的漫長歷史才有今日的我們。對於眾人的努力成果不感興趣，這和拒絕先入為主、希望憑自己的能力來鑑賞不能混為一談。我知道深浦同學不是會把它們搞混的人。不過，若一心以為自己的眼睛（看法）最重要，容易傾向排除和自己持

不同看法的人，或是認為乍看之下盡在討論一些可有可無的細節的美術史研究沒有意義。以前我自己曾陷入這樣的傾向，這也是我提醒自己的注意事項。

我們不要訂下「自己的眼睛＝正確的看法」這樣的方程式，希望大家能成為可以接納眾人想法、具有彈性與包容心的人。試著去問各式各樣的人各式各樣的問題，會聽到各式各樣的故事喔。「十人十色」就是這麼有意思。傾聽人們的意見，我很喜歡做這樣的事。

問題③ 我認為森村先生是發掘「美的」事物的天才。請問「發掘美的事物」的能力，要如何才能具備？還有，想要創作時靈感閃現，那是什麼樣的時刻呢？

我們孩子在變成大人之前，有沒有做哪些事會比較好？如果有這方面的建議，請你教我。

「很開心，被妳說是發現「美的」事物的天才。我會努力達成這個目標。」

「美」如何能被發現呢？嗯，「美」在垃圾筒裡。這次我想先這樣回答。

假設我們眼前出現了紅綠燈，通常綠燈一亮就要過馬路，綠色是能夠幫助交通順暢的重要顏色。但是我並不是那樣看待紅綠燈，反而覺得「這綠色的光，為什麼如此美麗啊？」我站在那裡，為紅綠燈的綠光感動，在「鑑賞」它，但這樣做會讓人困擾：「你擋到路了，快點走吧。」紅綠燈的顏色美不美，除了讓社會生活能順利運作外，這件事到底對社會有什麼幫助呢？它如果沒有被丟進垃圾桶，也是徒增人們困擾的非必要物吧？

然而，就在這些許多人容易忽視的地方，如果能意外地發現「美」，怎麼說呢，就像持有一張不尋常的地圖，我想將它取名為「美」的世界地圖。我可能平常都帶著自製的「美」的世界地圖到處行走，若發現這裡有這樣的「美」，我會把那新的「美」的地點標示在地圖上，也因此感到開心。

「美」是驚奇、是發現、是想法的轉換，我們不知道它對這個世界有沒有幫助，不過有沒有幫助，並不代表這世上全部的價值吧。比如說，深浦同學這

個人現在在這裡活著，活著這件事有什麼價值？「你對這世上能有多大的幫助呢？」應該這樣問嗎？如果是這樣，對世上沒有幫助的人類就沒有生存意義了。

而且，從根本上說，有幫助或沒有幫助，到底由誰決定？也並不是任何人都有決定的權利，絕對是這樣的。

我是這麼想的，有向我提問的深浦由奈這個小學生的存在，我認識了這個人，感覺「這個人活著、動著」，而那是件很美的事。結果，在我私人的「美」的世界地圖上，新增了「由奈」這個地名。我並不知道這個行為有什麼用處，但對我而言它化為很大的喜悅。除此以外，我們還要追求什麼呢？

「美」是什麼呢？我的想法有傳達到妳那裡了嗎？先不管這個，請不要光想著紅綠燈的顏色，要注意馬路上來往的車輛哦。「美」是令人感動的，但也伴隨著危險，希望妳能和它們好好地相處。

如何培養
「發掘美的事物」的能力？

15

你想變成
怎麼樣的蝴蝶呢
？

Q

小學五年級生 — 金山野繪

問題①　我喜歡毛毛蟲，我養了很多種蟲子。如果森村先生是毛蟲的話，你想變成怎麼樣的蝴蝶呢？

金

山野繪同學，好久不見。妳和深浦由奈同學擔任《小學生每日報》〈每日小學生新聞〉記者，來參加過我在北九州市立美術館舉行的個展。那次的採訪報導不僅刊登在報上，兩位也把當時的情形以〈採訪森村泰昌〉為題整理成一篇暑假報告。

那是一篇很棒的報告，其中還附上野繪同學畫的很多畫作。報告確實掌握了我的講話內容，也加進了妳自己的意見。好厲害啊，我衷心感謝妳！

這次，妳的第一個問題是「毛蟲」。

我經常成為毛蟲的受害者。在院子裡除草，好幾次不知不覺就被毛蟲的毛扎到皮膚，手上或脖子後面的疹子長得像開花一樣。而且，如果放任依附在植物上的幼蟲不管，葉子會被吃得一乾二淨。

因此如果發現蟲子我就會殺掉牠們。當然，我也很清楚要愛惜生命，但為了保護植物，就有必要撲滅毛蟲。

在這裡有一件重要的事不能忘，那就是毛蟲是我自己撲滅的。把「撲殺」這件事拜託別人，自己裝作不知情或假裝沒看見是不行的。活著的生物，現在

就這樣死了。看到這件事，就知道那個「死」和自己並不是不相干的事。

我在大阪土生土長，根本上是個都市小孩。在大自然環繞的環境下成長的人覺得理所當然的事，對我來說完全不是那樣。我吃的牛或豬的生與死，是在我所不知道的地方和時間發生的事。害蟲呢，通常不是親手殺死，是使用殺蟲劑間接撲滅。

成長過程中不曾學過面對死亡的方法，直到現在，我終於反省自己「必須好好地與死亡相處」。

野繪同學養了很多種蟲子，牠們會變成蛹，後來會長大成蟲。妳正在觀察著生物的成長過程。

這樣真好。生物難免一「死」，同時也有「生」。生物具有朝氣蓬勃持續變化的生命。因此生物才叫「生物」，不叫「死物」。

老實說，最近我身邊有許多人生病，也有人過世了，心情很低落。當讀到野繪同學提出的：「如果是毛蟲，想變怎樣的蝴蝶呢？」這個問題，我感到很開心。毛蟲會一躍變身為蝴蝶，妳也擁有同樣的力量。我重新感受到，大人必

須學習那股正面的強大力量。

接下來言歸正傳。毛蟲在地上緩慢蠕動活著，我也喜歡這一點，我覺得這和時鐘的指針緩緩地轉動很像。毛蟲似乎能理解從空中很難理解的地上的苔蘚或微生物，而且能夠感受到那個場所的特有氣味或濕氣。藉由在地上爬，發現了很多令人驚奇的事，我覺得這樣真不錯。

不過，不管我再怎麼喜歡毛蟲的生活方式，毛蟲並不是一直這麼活的生物，必須振翅飛翔的時期終會來臨。這和人類不會永遠都是小孩，總有一天必須長成大人的過程非常類似。

我想像著這樣的景象，現在十一歲的野繪同學，隱約覺得自己邁入了成長為大人的第一步，妳開始思考關於自己未來的種種。這樣的妳，正在觀察毛蟲的成長過程。毛蟲終於變身為各種模樣的蝴蝶，振翅高飛，而妳也一樣，今後必須朝向大人展翅飛翔。

野繪同學，或許妳在觀察毛蟲的同時也注意到了：「這個，不就和我一樣嗎？」眼前的毛蟲會變成什麼樣的蝴蝶呢，答案必須要等到那個時刻才見分曉。

同樣地，妳知道自己從現在起會逐漸成長，妳知道，但是那還是屬於未知的體驗。妳注意到自己對未來的自己抱著期待與不安，這個情緒也從妳觀察眼前的毛蟲開始萌生。於是，妳問了我「如果是毛蟲的話，想變成什麼樣的蝴蝶呢？」這個問題。

我假設妳多少同意了我的推測，再繼續以下話題。野繪同學是毛蟲，但不是一般的毛蟲。很遺憾，一般的毛蟲在出生時就決定了成長後的命運，紋白蝶的幼蟲，再怎麼努力也無法變成鳳蝶，但是身為人類的妳不一樣。在身為毛蟲的期間，妳描繪了將來的自己應有的面貌與各種夢想。換句話說，妳和一般的毛蟲不一樣，妳是「會做夢的毛蟲」。此外，妳為了實現那個夢想會振翅飛翔，這又超越了「會做夢的毛蟲」，而是「擁有夢想實現能力」的毛蟲了吧。

問題② 我在學芭蕾舞，成果發表會就要到了，但是我因為膝蓋受傷不得不放棄。森村先生，當你想做某件事卻做不到時，你會怎麼辦？

以前我也是一隻「做夢的毛蟲」。我想像自己是一隻華麗的蝴蝶，擁有強健的翅膀能四處高飛，我的顏色鮮艷會受到大家的矚目，是一隻悠然自在的黑色鳳蝶。我還擁有許多同伴，圍繞在我身旁一起快樂飛翔的可愛小蝶。

不過，我在毛蟲時代做過的夢，沒有一個能完整實現。我的運動神經不好，體育方面非常不拿手。音痴外加不會讀樂譜，所以唱歌或樂器演奏也全部不行。其實我想當科學家，但數學對我來說又太難了。

結果，我成為能投魔球的投手，是同時擁有表現力與超凡技巧的鋼琴家，是發明王，是冒險家，是超能力者——只有在夢中。

這並不是值得拿來自誇的事對吧。夢想一個都沒能實現，與其說是「做夢的毛蟲」，還不如說我是「只會做夢的毛蟲」。

儘管如此，我還是繼續做夢。我只會做夢，但做夢也讓我多少感受到雀躍期待的心情。

正如毛蟲緩慢在地上爬行，我就像在夢境迷宮中持續徘徊打轉。在這期

間，我還是覺得夢想難以實現，但做夢這件事我卻漸漸變得拿手了。如果一直做夢，就能鍛鍊出「做夢力」，然後我利用這「做夢力」展翅飛翔。

換句話說，我並不是要實現「想要成為什麼樣的人物」這樣的夢，而是發現了活用「做夢力」本身的方法。我想妳已經知道了，正是這個活用「做夢力」的方法，成為了我的「藝術」。

對了，我還沒好好回答野繪同學的第一個提問。如果我是毛蟲的話，我想變成怎樣的蝴蝶呢？好，我要回答了。身為「只會做夢的毛蟲」的我，想要成為名為「藝術」的蝴蝶，讓「做夢力」振翅起飛。或者說，我想要成為能變身成所有角色的「夢之蝶」。

野繪同學因為受了傷無法實現參加芭蕾發表會的夢想，我了解那種不甘心。明明差一點就能在舞台上嶄露頭角，結果沒能實現。

然而我可以很確定地這麼說，「做夢毛蟲」的夢，總有一天一定會以意想不到的形式開花結果。

有一個人叫布列松[1]，他雖然無法實現當畫家的夢想，但最後成爲偉大的攝影家。一心想當畫家的科比意[2]也是，懷著畫家的夢卻成了建築家，結果建造出許多代表了二十世紀的建築。我還知道許多的例子，無法展翅高飛的選手、不如意的舞者、從事演員工作演技卻很差的人、以歌手出道卻沒有賣座曲子的人，這些人後來以導演、製片人、作曲家（或作詞家）身分留下了豐功偉業。

困難點在於，大部分的人無法捨棄自己最初的夢想，選擇緊緊咬住不放。

如果布列松或科比意也是如此，緊抱著畫家的夢想不放，或許最後他們並不會成功。毅然捨棄了嚮往的畫家夢想，相對地，他們並沒有忘記那在夢想成爲畫家時培養出的美的感受力，並發現將此活用在其他表現方式的魔法，邁向了不輸畫家的藝術家道路。

野繪同學的情形，我認爲妳應該和身旁更親近的人討論，但如果讓我來說一句，我應該會說：「緊咬著芭蕾之夢不太好，但也希望妳將來絕對不要忘記

1 布列松，Henri Cartier-Bresson（1908─2004），法國攝影家。

2 科比意，Le Corbusier（1887─1965），法國建築家、雕塑家。

芭蕾。」不要緊抱不放，但是不要忘記。這樣做很瀟灑，但也很難辦到。

問題③ 我喜歡《小尼莫夢境歷險記》（Little Nemo in Slumberland）這本書，它是很久以前的美國漫畫，主角每晚都在夢中進行大冒險，我常常想要走進那本書裡。森村先生，如果可以你想要走進怎樣子的書中呢？

第三個問題我會簡單答覆。

雖然我沒讀過《小尼莫夢境歷險記》，但《納尼亞傳奇》（The Lion, the Witch and the Wardrobe）讀了好幾次。小孩子在幻想的納尼亞國度中，化身為王子或公主等角色活躍生活著的故事。如果是納尼亞王國的話，我也想去看看。

還有，我也喜歡《杜立德醫生》（Doctor Dolittle）系列。當然，我必須當能

講動物語言的獸醫杜立德。今年夏天，我幫我的植物進行移植，植物委屈地在小小花盆中精神委靡，我一邊詢問它們「感覺如何呢？」一邊檢查症狀、查看根的狀態，也調配了營養劑，為植物換大一點的花盆。我對它們進行診察與治療，我對植物來說完全就像杜立德醫生。像這樣走進《杜立德醫生》系列，任性地創作新的故事，變成書中主角和植物對話，很有意思呢。

剛才我提到自己在毛蟲時代培養很多「做夢力」，我認為這樣也不壞。應該有人會覺得「光會做夢，現實世界中的你一點用處也沒有」。不過，能夠做夢的只有人類。或許其他動植物多多少少能夠做夢，但我想再怎麼樣都無法像人類的夢中世界一樣豐富。

如果是這樣，那前往夢的世界進行更深更廣的冒險之旅，可以說就是人類的角色不是嗎？花有花的角色、蟲有蟲的角色。角色有沒有用，是另外的問題。這可以說是「本分」吧。「自己不做的話，誰來做？」是這樣的重要行為。

人類的「本分」就是「做夢」，我想要在這裡大聲說出這一點。當可以辦到這件事的生物不存在，人類就必須去做這件事。

162

野繪同學，我們再會吧！在書裡、在夢裡，對了，也可以在畫裡。下次會在哪裡相會呢？也請野繪同學想想看喔。

**你想變成
怎麼樣的蝴蝶呢？**

16

把作品交到某人手上時，你在想什麼？

Q

上班族・45歲

以前，我曾經花一整個月的薪水，買下某個我很敬佩的藝術家的小幅作品。現在回想起來，關於擁有藝術品，那時候的我完

全不具備任何知識、哲學或展望。旁人看來，我也完全不像個收藏家，只是普通的ＯＬ。畫廊的人並沒有對我進行身家調查，也沒有提到注意事項，就把畫作讓我帶回家。

例如在購買皮靴時，鞋店店員會告訴我們「穿過之後要○○○」、「被雨弄濕的話應該×××」，詳細地對皮靴主人說明心理準備與責任義務。

畫家燃燒生命完成的畫作，被掛在擁有者的家中，那家裡卻可能有小孩愛踢足球、有人是大煙槍、有人養著飛鼠……要是發生什麼可怕的事該怎麼辦？而我呢，因為太寶貝了決定把畫作收起來，但是這對作品來說是幸還是不幸呢？

對於自己作品被別人擁有這件事，森村先生是怎麼想的呢？

藝

術品總是命運多舛，這種故事真是屢見不鮮。第二次大戰期間，在德軍包圍蘇聯列寧格勒市的前夕，埃爾米塔日美術館的一百五十萬作品被列車載走藏在深山中。當我聽到這類真實故事，不禁會想像我的作品在離開我之後，會遭遇到什麼樣的命運呢？

不過我更在意的是那些甚至連命運多舛都稱不上，完全沒有引起任何注意就在世上早早消失的大量藝術作品。小孩在掛畫旁玩耍，會讓大人提心吊膽。雖然看來險象環生，但知道有的畫作被眾人圍繞延續著生命，我覺得有點高興。畫作不再孤單，這對作品來說是幸福的事，一定是這樣沒錯的。

我在高中時代加入美術社，開始畫油畫。不過那時候的作品幾乎都沒有留下來。阮囊羞澀的高中生買不起麻質的油畫布，就用自己做的三合板畫板畫畫。社員的畫作愈積愈多沒有地方存放，大部分作品就被放在戶外日曬雨淋。那些經年累月變成廢物的畫作，會在運動會最後的營火晚會（真是懷念）被當柴火燒掉，就此消失無蹤。

提及這個微不足道的個人經驗的同時，我也想到那些因為戰爭或災害消失的畫、被偷走而去向不明的畫、保存不當而品質變差的畫，或是除了作者以外

沒人看過就流離失所的私人畫作，以及畫作之外那些許許多多不見天日的藝術作品。然後，我又連想到，藝術作品的命運竟然非常酷似人類的命運。有人在良好環境中過著優沃的生活，也有人在極為辛苦的環境中不得不忍耐度日。有人變得赫赫有名，有人沒沒無聞。同樣的，有些作品被當作VIP收藏在美術館保持最適溫濕度的倉庫中，有些作品則在惡劣環境中掉了顏色被拿去拍賣，只差沒明說「已經不需要它了」。作品的下落與命運如何發展，就連身為創作者的我也愛莫能助。對於創作者而言，老實說，那甚至可以說是一場惡夢。

當然，若說那些被美術館收藏的作品也是惡夢一場，這麼任性的話恐怕會招來謾罵。美術館保證作品能受到VIP級的待遇，應該可以說是最幸福的事了。所以接下來說的話可說是奢侈至極，美術館的收藏品讓我想到電影《羅馬假期》裡的女主角安妮公主。也就是說，在過度保護之下不幸伴隨而來。這確實是奢侈的煩惱。

舉例來說，收藏我的作品的美術館受到海外展出我的作品。這時候即使身為作者的我答應出借，從保護作品的觀點來看，關於指定的照明度（展出時應該維持怎樣的亮度）或展示期間的限制等，應該要由美術館提出嚴格的指示。此外，

為了管理作品與檢驗展覽狀況，還要申請派遣美術館員隨行到海外。這一切費用都由對方負擔。因為條件方面談不攏造成展覽未能舉辦的例子並不少見。我的作品並不是深閨大小姐，卻被鎖在這個美術館深閨成了足不出戶的作品。這樣的情況，也是相當難解的問題啊。

| 把作品交到某人手上的時候，
你在想些什麼？

17

所謂「完成作品」，
是怎樣的狀態？

Q

完成藝術作品，請問那是怎樣的狀態呢？

例如，繪畫或雕刻作品和文學或音樂不同，這些作品是「物件」。我想，「物件」呈現本身的狀態也好、被人裝置的狀態也好，常常都在變化當中。最後擱筆時，作品就被完成了嗎？或者，當我們設想要把作品交給其他人時，那「完成」的意義會不會改變呢？

編輯・40歲

人生沒有完成式。即使活了一百歲，也不一定能看到人生的完成狀態，即使是短暫的人生，也不能認定它就是未完成的狀態。在終點來臨之前，除了一路奔跑下去別無他法。所謂人生就是如此吧。

同樣的，作品創作也是這樣。在不確定是否完成的狀態下，繼續創作下一個作品。不論是志在藝術的學生還是經過千錘百鍊的巨匠，大家都同樣持續這種反覆的行為。

青木繁《海之幸》1904 年

當然，畫一幅畫確實有擱筆的時候。年輕時的我並不太清楚該何時停筆，我總是想，就這樣努力畫下去一定會畫得更好吧，於是專心畫下去。然而事與願違，越畫形狀越差、顏色混濁，整張畫一直走下坡。一味前進是不行的，收手的時機更是重要。我覺得這是作畫與人生通用的智慧。

有的畫家認為，停筆的時候、不再畫下去的時候，才是畫作最大的主題。

例如法國畫家塞尚[1]，他的畫讓人忍不住想要吐槽「怎麼畫到一半就不畫了」，常常都在未完成的狀態就停筆。說起來，我第一次看到日本明治時期的西畫家青木繁[2]的代表作《海之幸》（一九〇四）時還嚇了一跳，心想：「哇！草稿狀態就當作完成，未免太大膽了。」

我從塞尚或青木繁的畫作學到了一種意識的轉變：繪畫是沒有完成狀態的。這是美感意識的革命，並不是無法完成，而是不讓它完成，或是不能讓它

1 塞尚，Paul Cézanne（1839—1906），法國印象派畫家，代表作有《玩紙牌的人》《聖維克多山》等。其追求形式的作品影響了二十世紀的藝術，被譽為現代藝術之父。

2 青木繁（1882—1911），日本浪漫主義畫家。

完成。

　方才我提到，作品創作如同是人生，但也可以說是如同「旅行」。旅行都會有目標。例如欣賞美麗的風景，或是體會令人感動的神話世界。然而畫家注意的是旅行的過程。比起旅行抵達的目的地，從出發地到達目的地沿途發生的種種事物，才是旅行的精髓所在。

　將目的地定為溫泉或名勝古蹟，是為了啟程前往某地的便宜之計。去哪裡都好，總之想要去某個地方，這不就是我們追求旅行的真正心聲嗎？想讓自己沉浸在與日常相異的時間感覺、對瞬間移動的渴望，這些感覺總是存在於我們被旅行誘惑的心情的最底處。

　讓我回到繪畫的主題。看過了形象確實、顏色塗得飽滿的高完成度繪畫再來看塞尚的畫，不免覺得破綻百出。然而正因為這種出現破綻的未完成感，喚起了從這裡似乎可以再出發到哪裡去的旅行心情，有一種旅途中旅人對感受未知體驗的期待感。塞尚想要表達的，或許就是神采奕奕地在現在進行式的時間中旅行，這種充實的心情。到達目的地（＝完成式）並不是問題，就像旅途中的每一步就是旅行本身，繪畫過程中畫筆運行的每一筆觸就是繪畫這件事的本質。

假如繪畫的趣味要從這種繪畫過程中發現，塞尚的畫作無法達到完成式也是必然的結果。

在這裡我要坦白一件事，我曾經受不了這種「繪畫沒有完成式」的想法，而轉向攝影這種表現方式發展。按下攝影機的快門，某個什麼會瞬間銘印在底片上。繪畫是在畫布上一筆一畫慢慢畫出來，而攝影和繪畫不一樣，大約在一百二十五分之一秒這瞬間就決定了一切。相對於「繪畫沒有完成式」，「攝影只有完成式」。對於花費數個月在一幅畫布上精雕細琢感到疲累的我，轉而傾向必須在每一瞬間完成的攝影表現方式，開始以現在的攝影手法進行創作。

不過最近我的想法似乎翻轉了，我感覺其實攝影也不是完成式。過去我決定以這樣的色調、這樣的明暗對比把負片沖印出來，但那些攝影作品現在重看有好多地方我都不滿意，想修改重印。以前或許覺得那樣不錯，但現在覺得這樣比較好，這種對自己的作品的不同見解，開始隨著歲月洗禮而誕生。

3　顧爾德，Glenn Gould（1932—1982），加拿大鋼琴演奏家。

天才鋼琴家顧爾德 3 晚年時一反年輕時期演奏巴哈《郭德堡變奏曲》的風

格，最後以晚年版本流傳於世，這是音樂史上非常著名的事件。雖然有點不自量力，但我想我了解顧爾德的心情。攝影作品的負片，有如音樂的樂譜，同樣一張負片可以依照不同詮釋沖洗出非常多樣化的色調、明暗、質感。因此我也和顧爾德一樣，經過多年後終於還是想把之前完成的攝影作品，以不同味道的調性重新沖洗。

然而，一般傾向認為攝影者本人沖印的作品（vintage print）才能傳達作者意圖，這種原作被視為珍物。我不是不能理解這種心情，但是巴哈的曲子也好、莫札特的曲子也好，當然都可以由其他任何人來演奏。同樣的，自己拍攝的作品的負片，若由他人根據他人的自由詮釋而試著重新沖印，儘管幾乎沒有人這樣嘗試，但我想這麼做一定很有意思。「負片即樂譜」這樣的想法，顯示了攝影與繪畫相異的特有表現樣貌。如果別人使用我的負片，沖洗出比我還要精采的照片的話，那該是多麼令人愉快的事啊！我並不認為使用別人的負片是卑鄙下流的行為，展現其他攝影表現的各位又覺得如何呢？

所謂「完成作品」，
是怎樣的狀態呢？

18

讓任何人都能自由描繪的繪畫技術可能普及嗎?!

共立女子中學 高中部美術科教師 — 上田祥晴

我在女校教美術已經二十五年了。在課堂上，我們會系統化地教導學生有關色彩及構圖等科學面的繪畫知識，以及持筆與觀察對象的方法。我的教學方式是盡可能實際操作教學。常有人指出，有必要用這種統一的規格指導學生嗎？但我認為，統一指導學生才能讓學生先學習到最低限度的必備技術，然後才是期望學生在此基礎上去發現各自的表現方法。我一直持續這種教法，以結果來說本校雖然只是一般高中，仍有相當多學生考進藝術大學。即使不是讀美術系，至少學生對美術不會感到害怕，也能自然而然地親近美術。我想，只要能接受正規完整的美術教育，繪畫會成為任何人都能自由描繪的事物。「自由畫畫」的行為應該能更普及的，然而現狀是繪畫技能被視為專家的特殊技藝，我認為實在太可惜了。你認為呢？

179

老

實說，我討厭學校。國中之前還沒那麼討厭，但上了高中可能是開始懂得人情世故了吧，學校生活讓我覺得越來越不好受。大學畢業後，我有過幾次教學經驗，但都持續不久。我變成一個拒絕上學的老師，最後以辭職的名義被解僱了。其中原委算是題外話，恕我略過不提。但對於不適應集體生活的我，我自省認為這終究是我任性的逃避行為。

因此接下來要提到的回憶，只是「森村的個案」，並不是一般論。在敘述這段回憶時我自己也要一邊留意這一點。

打從小學開始，甚至是到就讀藝術大學的時候，我畫的畫有兩種：交給學校老師的表面功夫的畫，以及私底下自己想畫的畫。

我的小學時代是從一九五〇年代後半到一九六〇年代，或許當時是自由畫教育的全盛時期，畫出童趣活潑的畫才是小學生「畫得好」的標準，固守於表象形式的畫並不受歡迎。小孩子對於大人的期待其實相當敏感，當察覺大人要求的繪畫是哪種模樣，許多學生便會照著這標準畫「自由畫」。我畫了童趣活潑的畫，也多次被老師稱讚畫得好。

然而，在畫老師要求的畫的同時，我另外也在素描簿上畫自己喜歡的畫自

得其樂。我手邊還留著一本當時的畫冊，裡頭都是模仿手塚治蟲[1]的漫畫故事，或是用鉛筆描繪了精細的鎧甲或長刀。漫畫或描模，對自由畫教育而言是大忌，所以不能讓老師看到。漫畫或描模這種固守表象形式的畫，對我來說才是「自由畫」，

對我而言是「自由畫」的漫畫

這是多麼諷刺的反轉現象啊。

這次上田老師的提問，讓我思考了以下兩點問題。如前所述，我從小學到大學時代，除了為了交差的表面繪畫外，也持續畫著不是為了交差的非表面繪畫。後者長久以來我沒有讓任何人看過。然而現在回想起來，我能以藝術家身分獨立工作，底子確實是從後者奠定而來。不僅是藝術科目，以國語為例，不少人成為小說家，並不是因為學校教授的國語課程，而是受到許多隨興閱讀的、與國語課程不相關的書籍的影響。那麼，藝術教育又如何呢？長大後的我還是無法適應學校體制，我到底在哪裡學習到美術呢？這或許就扎根在最初的疑問之中。

當然，我並不是否定學校教育。我知道這次提問的上田老師是具有熱忱的教育者，我相信只要是熱心的老師，那股熱情與誠意會確實傳達給受教的一方。不過，另一方面，對年輕人來說，要獲得很可能左右自己人生的重要經驗或感受性的場合，一定是發生在與我們大人無關的地方。我想，上田老師在長年教學經驗中自然已經看到這個事實，只不過還是抱著恐懼與期待感，認為這是必須再次確認的事情不是嗎？

第二點，正如先前提到的，在我國小、國中、高中接受的美術教育基本方針，說穿了，最重要的就是自由作畫。戰後自由的氣氛，以及以經濟成長為目標的日本精神，也反映在美術的教育方針上。

然而，上田老師並不是主張「自由活潑地什麼都畫畫看」，而是將美術的基本知識或基本技術，也就是將美術的「綱領」確實傳達給學生。得知這一點，我確實感到時代變了。上田老師本人的主修是油畫呢，還是日本畫呢？不同的主修應該也會反映出不同教育方式。就日本畫而言，有些畫是不具基礎知識或技術就不成立的。但以油畫來說，尤其是十九世紀以來的近現代美術，有偏好「否定既有方法論的獨創流派」的傾向。近現代的歐美畫已經不是藝術家的憧憬對象，若是將目光轉向日本畫的世界，或是西洋美術的中世紀或文藝復興時代，相反的，習得「描繪」技術變成重要基礎。

很遺憾，我並不曉得上田老師設想的繪畫世界的願景如何，但我在讀到這次的提問時，想像著今日的美術教育現場，教育的方法論是多元而搖擺的。如此一來就沒有正確的選擇，有些老師認同上田老師的價值觀，也有老師雖然不

是岡本太郎[2]但也認同他所說的「藝術就是爆發」這樣的方向。

像這樣，多樣化的教育方法論，我認為是非常理想的狀況。不過，這是對教育外行的我的任性主張，但我確實也感受到學生或許因此背負了沉重負擔，也感到不安。之所以這麼說，是因為作為大人的老師的價值觀，不論是怎樣的價值觀，學生都在被動配合。說實在的，我想，看起來是我們大人在指導學生，其實是學生們在配合大人的主張不是嗎？「大人自以為是地為我們付出熱忱與誠意，雖然不願意但我就配合一下好了」，我想應該沒有這麼世故的學生，但在年輕人內心深處，如果潛藏類似的想法也不足為奇。我回想年輕時的自己，再次有了這樣的想法。

2　岡本太郎（1911─1996），日本前衛藝術家、畫家。

讓任何人都能自由描繪
的繪畫技術可能普及嗎？！

19

你希望別人看到作品的原稿嗎？

我去看了漫畫家原稿展。因為是我喜歡的漫畫家，我抱了相當的期待。我看見原稿上有很多修正、剪貼，雖然是如實呈現，但個人還是喜歡印刷出來的書。繪畫或攝影也是，有時候，比起原稿，印刷成品讓我更有感覺。森村先生自己比較喜歡呈現原稿呢？還是希望觀眾看到成品？此外，你自己的作品會希望以原稿的方式呈現嗎？

讀者・52歲

Ａ很

上相的作品、適合印刷的作品，確實有這樣的東西。作品彷彿要隱

藏什麼，這麼說起來我的作品是很好的例子。

我拍攝的是自畫像的攝影作品，很多是臉部特寫。刊登時即使篇幅較小，

臉部特寫內容也很清楚，相當適合印刷品。

或者，我的作品很多是彩色照片，多彩的照片用於展覽海報等也能給人深

刻印象。而且，也有一面是「這是繪畫還是攝影？」這所謂的錯覺幻視藝術

（trick art）幾可亂真的記憶點。我並不是特別鎖定這種「引人注目」的特徵，只

是結果變成了這樣。

然而這世界上，也有很多作品不上相、不適合印刷。萊因哈特[1]這個畫家

的極簡藝術作品清一色是黑色畫作，這就很難印刷。

建築也可以說是一樣的。許多建築家傾向設計亮點。上鏡頭的正面、平面

印刷能表現的懾人景深等等，為了那些能成為建物門面的亮點，致力將它們組

一　1　萊因哈特，Ad Reinhardt（1913—1967），美國抽象主義畫家。　一

合到自己的建築作品中。東京天空樹[2]被拍下如此多張照片，受到媒體愛用，正是因為建築物本身擺出了「從這裡拍吧！看我啊！」這般營業用的姿態。

不過，皮亞諾[3]設計的關西機場（一九九四），全長幾乎等於從東京澀谷到新宿的距離，長管狀的建築，設計又像是頭尾分不清的蛇，該如何將它的整體模樣拍進一張照片裡呢？我覺得它是會讓建築攝影師哭出來的建築。

如果讓我說自己的興趣，我不喜歡總是在乎是否上鏡頭或印刷呈現如何的藝術作品。當然，如果發表媒體本身就是印刷刊物，例如平面設計或漫畫，那麼相反地不適合印刷的內容就沒有意義。因為印刷出來才算完成，正如你提問中所說，漫畫家的原稿讓你感到與期待有落差，也是非常合理的。

像這樣整理並重新思考一下，我的作品其實落在稍微麻煩的位置。正如本

2
東京Sky Tree，中文又稱「東京晴空塔」，為高六三四公尺的電波高塔，二○一二年落成後成為東京新地標。

3
皮亞諾，Renzo Piano（1937—），義大利建築師，代表作包括龐畢度藝術中心、紐約時報大廈等。

文開頭所說，我的作品如果是印刷的作品集或是作為雜誌、海報的呈現，是相當具有效果的。但我本身並不喜歡很上相、適合印刷的作品。這就產生了自我矛盾。因為我提出了自己的作品來作為否定的作品的代表。

不過，我意外地天性樂觀。所謂矛盾並不是異常事態，而是隨處可見的平常。每天的生活，其實全部建立在矛盾之上。所謂活著也是一步一步邁向死亡，有人豐衣足食也有人飢寒交迫，猜拳如果我贏就是對方輸了。日常中的一切事物充滿了矛盾。這個矛盾要如何做才能圓滿呢？

我是這麼想的，重點不在於解決矛盾（本來就是因為不可能解決才生出矛盾），要怎麼說呢，是去「細細咀嚼」矛盾。然後，如果再為它加上點什麼，那細細咀嚼出的風味就會成為藝術。

因此，現在的我認為，如果觀眾看到原始作品我也很開心，變成印刷品也很好。自己的某一面雖然本人完全不喜歡，視情況而言也可能會成為某種長處。以前完全自我嫌惡的個性，最近漸漸變成自我肯定型。這是一個人為了活下去而具備的精神準備，不，是狡猾啊。一定是這樣。

| 你希望別人看到
作品的原稿嗎 ？

20

作品價值漲漲跌跌，
你有何看法？

Q

藝廊經營者 — 小山登美夫

藝術家的作品，透過在藝廊展示或在拍賣場上得到標價。繪畫本身明明沒變，它的價格卻因狀況時高時低。有時轉眼間達到可望不可即的天價，有時又被轉賣，這是作品的命運。我常想，看著自己作品的價格上上下下，不知藝術家是抱著怎樣的心情呢？作品完成之後離開作者身邊，但藝術家放手的不僅是作品，還有作品的價值。森村先生認為如何呢？

A小山先生，好久不見。這次謝謝你的「提問」。無論如何我都希望聽到來自藝廊經營者的聲音，於是拜託了領導時代至今的小山登美夫先生務必提問。

應該要問什麼？這讓你很煩惱吧？「提問」遠比「回答」難得多了。提問者若沒有明確的問題意識，就無法提出問題。某種意義上來說，能夠「提問」，表示那個人幾乎已經來到解答的門口了，「回答」或許只是在後面推了一把而已。

對於小山先生的問題，怎麼說呢，感覺這是你苦惱後的結果，將問題回歸並落在一個安全點。小山先生有身為一流藝廊經營者的立場，因此，開玩笑的問題不太適合，這個場合問個一本正經的問題也顯得土氣，所以擠出一個不會引發軒然大波的問題。我想，這樣的想法應該多少存在吧。

其實你大可不用顧慮，直言不諱地提問都沒問題。例如，小山先生和藝術家村上隆先生是同一所大學的同期生吧，雖然在不同學院，但某段時期你們一起合作過。即使你問我關於村上先生的問題，「森村啊，你怎麼看他呢？喜歡

194

嗎？還是討厭他？」這種直白的問題也很歡迎。老實說，我到目前為止未曾仔細思考過村上先生的創作，但是如果被問到了，我也非答不可。被迫要用明確的語言寫下，所以會開始思考。也許這麼說有點誇張，但是提問應答是真槍實彈的對決。面對對手尖銳的提問，該用什麼答案還擊呢？那種戰戰兢兢與緊張感下的你來我往很有意思。

至於你提問的概要是這樣的：「作品的價格經常在變動，對此，該作品的作者會有怎麼樣的想法呢？」

我不覺得特別需要由我來回答這個問題。

不好意思，我的回答是：「請詢問在小山登美夫藝廊展出作品的作者吧。」

真要我回答的話，嗯，如果在意作品的價格變動，作者就不會創作作品了。一般來說，畫在畫布的油畫，比畫在紙上的素描能以更高的價格成交，但如果有思想不純正的畫家因此不在紙上而是在畫布上作畫，那令人感覺相當悲哀（嗯，有點像在說漂亮話……）。

的確，作品價格的波動和作者意圖等不相干。那就像股價、地價一樣。誰

都知道藝術的價值無法用金錢換算，我認為這可以稱為「藝術的良心」，但是藝術作品真正的價值是什麼呢？其實，誰都不知道。因此相反地，藝術作品無論如何都需要一種任何人都可理解的共通指標（＝衡量藝術價值的量尺）。結果，「值多少錢」這種大家都關心又極度好懂的價值基準，也就開始適用於來衡量藝術的價值。

一般而言，最近網站上的瀏覽次數也成了重要的價值基準。在藝術市場，基本上最關心的事就是一件作品的價格是否高漲，但在網路社會並非如此。儘管一次的點閱帶來的影響力微乎其微，但是當點閱次數達到壓倒性的多數時，就會帶來出奇的效果。網路社會就是這種數據理論的典型。若網路式的感性在今後逐漸成為社會趨勢時，或許藝術的概念或價值意識將會驟然改變。

如此這般，不知不覺就開始回答了小山先生的問題。但終究答得意興闌珊。並不是因為覺得問題內容無聊，如果同樣的問題是由小學生提出，我想我會更積極地回答吧。對我來說，我想要理解提問者（在本篇就是小山先生）當下關心的事情與問題有多麼密切。我想將提問者當下關心的事當做箭靶，再射出「回

196

答」之箭。然而，當然這只是我的想像，對於小山先生的問題我總覺得不太能感受到與提問者本人的切身相關性。即使你騙我說「不解開這個疑惑我就睡不著覺」也好，我希望問題能夠讓我感到這樣的迫切性。這個要求也許有點太任性了吧。

那我換個方向，現在相反地我想對小山先生提問。我試想（不好意思，其中摻雜了相當自以為是的臆測）對小山先生來說當下的大問題會是什麼，試著對你拋出話題。

說起來，不只是小山先生，小山先生和其他的藝廊夥伴從一九八〇年代後期到一九九〇年代，朝著一個目標一路走來。那是什麼呢？我認為是「藝術的自立」。被稱為「現代藝術」的領域，其內容走在時代最前端，但在日本仍被視為「不知所云之物」，現實中長時間不被社會廣泛接受。為了打破這種「藝術的苦守」，年輕一輩的藝廊工作者於是奮起。

首先要增加收藏者的需求。支持小藏家成長為大藏家，舉辦藝術展覽來擴大與充實市場。藝術不只是美術館或大學的研究對象，應該要有收藏家存在、

作品能流通、藝術家能夠自立的健全環境。站在「經濟不自立藝術就無法自立」的立場，以讓藝術自立為據點，藝廊開始發揮功能。

小山先生等人的登場，讓一九八〇年代後半日本的藝術狀況確實產生了變化。將藝術市場放入視野的藝術，邁向了自立的道路，這樣的目標總算達成了，這是我切身感受到的部分。

接下來，看到藝術界有點成熟了，藝術家也跟著成熟起來。作者創作作品、藝廊成為藝術家經紀人，這樣的兩人三腳，也就是所謂分工的充分運作，我想正是小山先生等人立下的「藝術的自立」目標。然而，兩者間也開始心生芥蒂。

坦白說，成名之後，藝術家就不一定需要藝廊了。仔細想想，設計師或建築師等其他的創作者，很多原本就是具備管理能力的事務所經營者或老闆。具備充分經營能力的藝術家，要開始沿襲其他創作者的經營方針，絕不是什麼不可能的事情。其實，與小山先生相關的人，包括村上隆與奈良美智都離開了小山登美夫藝廊，成為盈虧自負的業主。

作品大賣的藝術家會開始暴走。一下子人氣急升，會陷入一種自己是世界

中心的心情。這個時候，藝術家會覺得藝廊落伍了。藝廊不能只經營一個藝術家，必須同時管理多名藝術家，因此當單獨與藝術家應對時，不論在深度或速度上，都會讓藝術家覺得膚淺又怠慢。而且，藝廊必須活用享有盛名的藝術家得到的利潤來維持藝術家覺得藝廊經營或擴大計畫。於是，藝廊和藝術家之間的信賴關係就這樣崩解。藝術家應該要留在藝廊還是自立門戶呢？何者才是良策又不會累積壓力呢？藝術家把這些放在天秤兩端衡量，並選擇自己的道路。當初主張「藝術自立」的崇高理想，結果也和金錢靠攏，染上了銅臭味。不過，就某種意義上來說，這是自作自受的結果，當用經濟來換算藝術的問題，難道不能預料這樣的一天終究會來臨嗎？

小山先生現在的處境相當艱難，這是身為局外人的我自以為是的說法，但是我真的有點擔心小山先生。從今往後所謂藝廊的存在意義，到底是什麼呢？是要挖掘有志成為藝術家的年輕人，再生產第二、第三個村上隆或奈良美智嗎？還是，因應顧客需求、取得賣相好的藝術品，謀求藝廊經營的穩定發展呢？或者是，應該捨棄日本，爭取海外大藏家的交易為生存作戰呢？

下次見面時，再請小山先生偷偷告訴我你今後的願景。

小山回覆森村：

拜讀了來信，覺得非常有意思。你提出的反問，我覺得問得正是時候。也許不一定會被接受，但我簡單答覆提問如下。

村上隆或奈良美智的作品都在美國的大藝廊Gagosian或Pace銷售，由此看來，我想藝廊本身即具備了意義。那是因為，在日本會購買高價當代藝術作品的人很少，像我們這樣的藝廊出現之前，藝術品曾經被視為資產，如今不再那麼想了。我們不會做到像森村先生提到的「捨棄日本，與海外的大藏家交易」這樣的程度，但身處日本的同時把

藝術品賣給海外大收藏家是必要的。藝術博覽會或是我們在新加坡的分店都可以成為這樣的窗口，不過現在也算剛開始而已。

「再生產第二、第三位村上隆或奈良美智」，這在我們東京江東區清澄的藝廊還在繼續進行。「因應顧客需求、蒐羅賣相好的藝術品，謀求藝廊經營的穩定發展」，這是在澀谷的藝廊做的事，儘管尚未達到因應顧客的標準。

很佩服你能將這三個方法清楚區分。誠如你說的，我們自作自受，把藝術的問題換算為經濟的考量，還沒能獲得市場，這確實是我們的問題。當然，我們並不是藝術家，既然成立了藝廊，就不得不意識到我們是在現實而嚴苛的經濟世界中打拚這件事。

關於最近的Ａｒｔ（藝術）作品，我很強烈地感受到，藝術作品像毒品一樣，對於賣相好的作品大家都會起貪念，這或許是大型藝廊或拍賣中心頻繁而刻意地在市場炒作賣相好的作品的結果，我完全無法招架也充滿無力感。然而，在毒品化的過程中，對我來說藝術作品似乎不再那麼無聊了。

或許只能這樣看，但「賣得好」確實是一件饒富趣味的事。

儘管如此，森村先生覺得不太感興趣的村上隆，他用自己賺的錢，不斷在進行一些出奇的實驗。例如電影、例如他費時五年在製作一件巨型雕刻（還沒完成），像這樣藝術家一邊利用市場，一邊展現不服從的求生姿態，我覺得很有意思。

　作品價值漲漲跌跌，
你有何看法？

21

對藝術家而言，「語言」是什麼？

《美術手帖》總編輯 ─ 岩渕貞哉

目前為止，我採訪過許多藝術家，我發現當中的活躍人士都善於說話或寫文章。藝術家以視覺而不是語言來決勝負，把

文句無法表達的內容交給繪畫、雕刻、攝影、影像這些媒介。

但此外，他們也能確實用自己的話語來談論自己的作品，我想這是做為藝術家成功的條件吧。當然，也是創作中檢視自己到一種極致所得到的賜物。

反之，即使作品傑出，但無法有效運用語言（或者說不擅長口語表達）的藝術家確實很難出人頭地。

藝術作品是人類的創作，人們自然希望從中看到人生故事，藝術中也經常可以看到作家本人的個性被投影在作品上。近年來，比起第三者的評論家所寫的作品論或作者論，我覺得大家更追求創作者本人的話語。

反過來看，身為負責將藝術的價值推廣於社會的媒體人，我自己是否有上述傾向而且越來越偏頗了呢？或者，我是否能不以音量大小，而是以公正的形式來評價創作者呢？我每天都在捫心自問。

一

十五歲左右的時候，我參加過教師甄試。筆試之後要參加面試，約有十名考生同時被叫進去，坐在面試官前。我以為每個考生要個別接受面試，結果不是。面試官說：「各位考生，請大家針對一個主題進行討論」，主題是「自己的作品創作，與學校的教育工作是對立的嗎？」

考生中有的開朗又活潑，還有一個好像是高材生，大家想著要展現自己的個性，一邊陳述己見。面試官觀察大家的自由討論，並就積極性、協調性、邏輯性、情緒表現等重點來檢視誰是適合擔任教職員的人材。

這次團體面試，直到最後我一句話也沒說。我找不到適當時機插話，也想不出幽默風趣的答案，兩者交互作用，就這樣不發一語直到面試結束。理所當然的，我沒有上榜。

再換個話題，我最近常常受到演講邀請。九十分鐘左右的談話，我大概花一個禮拜專心練習。先從背稿子開始，直到流暢地背出來，我就像落語家坐在高座上反覆練習劇目。有人稱讚我：「森村先生，你講得真好。不用講稿都能講得如此流利。」而我之所以不帶講稿，是因為經過多次練習已經把演講內容全部背下來了。

206

這樣的我，在首次參加大型國際展時受到了驚嚇。我看到展示小間裡的創作者，面對許多顧客滔滔不絕地在解說自己的作品。當你眼前出現這副光景，該說是感到被「挑釁」吧，我一瞬間竟也在考慮必須更積極推銷自己。

不過我終究還是不能接受這一點。我也要成為口若懸河般陳述自己的人嗎？對於語言變得積極，我怎麼樣都無法產生這樣的心情，所以才在教師甄試口試從頭到尾不發一語，所以為了準備一次演講必須花一整個禮拜練習。人類平常不會意識到自己的呼吸，當到了身體不舒服感到呼吸困難的地步，才終於了解到人類是要呼吸才能活命的生物。同樣地，語言的吐納不順利時，會陷入語言的呼吸困難，我是到了那一步才以自己的方式理解了何謂語言。

對，說來也許很唐突，從小孩到現在，我一直覺得語言是暴力。你在說話，就表示讓對方噤口；相反地，對方開始說話，就表示讓你噤聲。大聲怒吼、機關槍似地滔滔不絕、攻擊對方弱點的辯論法等，這些都是更增強語言暴力的行為。

在本篇開場提到教師甄試口試的故事，最近我也被邀請去擔任美術比賽的評審。比賽的形式很多種，其中也有比賽規定參賽者必須到場解說自己的作

品。比賽中，眞的有參賽者能滔滔不絕地解說自己的作品。彷彿像是巧妙運用了面試技巧的簡報範本。不過，很抱歉，一邊聽這樣的完美簡報，我不知爲什麼竟會憂鬱起來。過度自信的創作者，或是無需解說的內容，都讓我覺得聽了很後悔或是突然感到失望。

每一個參賽者一定都緊張到了極點，我能理解也因此更要說：不能過分認眞解說自己的作品。解說只要蜻蜓點水就可以了。你若指出「我的作品是如此這般的東西」，那麼你的作品中一定還有其他多樣性因此被忽視。當作品被明白解說，就表示它自己蜷縮在那個範圍內的小世界裡。

不久前我和尊敬的大前輩藝術家見面，他向我道謝：「你的文章救了我。」這個意外的發言既讓我吃驚也感到惶恐。原來，我曾在某雜誌寫了一篇有關前輩的代表作的文章，表示「我看不懂」，他說他被我的「看不懂」發言給拯救了。好幾個評論者分別表示「這作品包含這樣的意思」、「其中具有這樣的背景」、「也不能忽視這樣的一面」等等見解，被如此這般評論後，作品就無法從「由語言出發的歷史化作業」中脫逃出來。大前輩說，他對那樣的事感到焦躁。「看不懂」，是作品無法被語言化、還處於「未熟」狀態。作品不是被冷凍保存

在美術史年表裡的冰冷記憶，現在還是「生物」在散發體熱也吸吐著氣息。而能夠表明這一點的，就是「看不懂」這句話。

岩渕先生擔任總編輯以來，採訪對象應該有許多是長年持續藝術活動的資深藝術家，或是活躍的當紅藝術家吧。的確，這些人的談話包括了豐富經驗或熱門話題，內容一定相當值得吟味。正如岩渕先生所說，比起第三者評論家寫的作品論或作家論，創作者本人的話語或許更能打中聽者的心。

然而這裡有一點要注意。那就是，創作者的話有相當的比例會是大謊言。

首先，創作者不會對自己的作品惡言相向。創作者的語言幾乎都是自己是多麼正確的藉口。作者的話並不是冷靜、客觀的判斷，說得極端些，就是在捏造真實。

其次，任何人都無法述說自己的全部。我們能做的，只是從個人的整體體驗中巧妙地將對自己有利的片段蒐集並拼湊而已。讓人看到拼貼得宜的人生片段，然後告訴人家「這就是我的人生」。這時候，對自己不利的片段就被趕到遺忘的一端，只讓有利的片段顯現，把拼貼與「我」以同等關係進行連結。這裡確實也有捏造。

第三，這裡已經達到確認犯罪的境地了，有些例子可以說是刻意的捏造。

杜象就是這種詐欺行為的天才，他在街上買來男用小便斗加上簽名，在要當成藝術作品展示時又拒絕提交作品，歷史的名作「噴泉」（相關討論可見第4篇）有一段複雜的背景。那時候，杜象被問到有關展示作品遺失的「事件」，他回答「它被放在展覽會場的後院保管，不知何時就消失不見了」。這是杜象編出來的故事，不，事到如今這已經是無解的謎，但是編造了這個謎的是杜象本人，這點錯不了。一定是他見機行事，把前面提到的小便斗丟棄了。

像這樣各種的捏造都有。創作者的言語，越是說得自信滿滿越是應該懷疑。「創作者那樣說，一定是正確的」，如果就這樣單純地相信，很有可能變成在謬誤上再重塗一層謬誤的愚行。

岩淵先生真誠地在思考大眾媒體的影響或雜誌的存在意義，我在你的提問中可以感受到這一點，從事藝術工作的我，因此覺得更放心。我是以那為前提來作答，但我還是想說，自負地認為自己在做好事，往往是這樣的「正義」讓媒體暴露於危險中。

田中一村[1]晚年移居奄美大島，在那裡度過餘生。現在他已經是廣爲人知的日本畫家，當初最早介紹田中一村的，是鹿兒島《南日本新聞報》的記者，然後ＮＨＫ發現這篇報導製作了電視節目，田中一村搖身一變成爲知名畫家，開始在媒體上曝光。現在奄美大島上有氣派的田中一村紀念美術館，他的畫品也被用於燒酎的標籤。

幾年前，我在奄美大島和認識田中一村的人談話，他說「那人是個怪人」。那個怪人因爲媒體的力量，現在成爲奄美大島有力的觀光資源。媒體的力量就是如此有趣又恐怖。

媒體曝光量大的人會留在人們的記憶中，相反的，沉默的對象則容易被忘記。這種有名與無名的差距，某種情況下會誘發犯罪，或者成爲在網路上發表激進言論的行爲，我們不能忽視這個事實。

因此，所謂大衆媒體，不論有沒有刻意操作，不論跑去哪種媒體，都會爲世上帶來某種有害影響，可以說是罪孽的工作。

—

1 田中一村（1908—1977），日本畫家，以花鳥畫聞名。

—

我是這樣想的，媒體的完備不在於善，有相當的部分會是惡，但也正因為如此，它具有一種非無害的有趣。

在媒體中若一心追求正義，因為它的不可能性，工作一定無法持續下去。為此深深苦惱，最後動了離職念頭，我想一定也有這樣較真的編輯。情況若真成了那樣，我覺得還是一種逃避。自己的工作一半是正義，另一半確實存在惡，有什麼不可以呢？就這樣堅持自己的立場也可以的不是嗎？忍受著「惡」的含有量，同時能在媒體繼續執舵的編輯，我覺得很成熟，而且老派，我心嚮往之。

| 對藝術家而言，
「語言」是什麼？

22

請問藝術大學學生的父母該有何心理準備？

藝術大學學生的父母・53歲

今年春天，我的孩子就要上藝術大學了。得知這個專欄，便想寫信和你聊聊身為藝術大學學生父母的煩惱。

Q

唉，自從小孩被大學錄取，我就開始擔心他畢業後若從事藝術或藝術相關工作生活能否安穩，能不能餵飽自己。藝術大學學生才華洋溢，將來打算成為藝術家，我想他們也很難利用這份技能找到對應的專門職。

這算是個奢侈的煩惱吧。但為人父母者，在放手讓孩子做自己想做的事的同時，也希望孩子將來能衣食無虞。

也許我被侷限在「美的追求」＝「貧困」這個刻板印象之中，但「美的追求」＝「有錢（人）」或「安穩」卻是難以想像。而且，如果真有那樣的人，我反而會認為「美的追求」變得很可疑。

因此，我要向森村先生請教以下問題。

想要同時追求美又能餬口，要有怎樣的覺悟呢？哪些是不得不做的事、做不得不做的事、不得不放棄的事等等，我想聽聽你的經驗談。希望你能提供寶貴意見，請教誨我的孩子如何才不會在藝術的世界裡迷失。

請別擔心！年輕人自會以年輕人的智慧走下去。

我比較在意的，反而是大人自以為是的信念以及藉口。你的提問當中提到「美的追求」，這一個詞，聽在出生於昭和年代（一九二六—一九八九）的我耳中，是具有某種重量的，但是對於出生於平成年代（一九八九—）的新世代來說，他們感覺是如何呢？「美的追求」，或許在現實中已經不存在。美不是值得苦惱的大主題，被以較為隨性的態度來看待。

人類的歷史，全部都朝隨興的方向發展。例如書的歷史就是這樣，最初書籍是用手謄寫，經過木版、活版、膠版印刷，到現在發展為電子書籍，越來越隨興化。

以繪畫來說，壁畫變成「tableau」（在畫布上以油畫畫具作畫），到了二十世紀被攝影取代，然後再由攝影變成錄像，錄像再轉為網路上的表現，逐漸平板化、輕鬆化，轉變為任何人都能夠上手的、簡便的表現方式。

日文中「美術」這個詞本身正急速地往死語的路前進。如今已經不再是「美術」的時代，「美術」有被「Art」這個英文字取代的傾向。從「美術」到「Art」，這種美的輕鬆化現象，也許很難再走回頭路了。

我的想法是這樣的——所謂「美術」是指「執著是美的那種世界」。相對於此，「Art」是指「不執著是美的那種世界」。

你在提問中寫道：「美的追求」會帶來「貧困」（「美的追求」＝「貧困」），而「美的追求」＝「賺錢的工作」反而可疑。對我而言，就算別人都無法理解，但認為該做的事就要去做，就算結果是抽中了貧窮籤，還是選擇貫徹自己選的路，若遇到像這樣的執著精神，我想我會欣然認同「啊，這就是藝術」。

相對於此，懷著「為什麼不能賺錢？」、「為什麼不能創作符合社會需求的作品？」的想法、為追求成功而積極融入世界的傾向，這種心態寫成英文「Art」（＝隨興的感覺）是不是比較適合呢？

「藝術」就是要展示作品，亦即將目標鎖定於美術館或展覽會，然而「Art」則不必執著於特定的場所。在美甲沙龍可以看到所謂的美甲Art，在指尖上即可呈現「Art」。到了咖啡廳，在咖啡表面利用咖啡奶泡描繪菓子或心形的圖樣，就是咖啡Art。美普及於日常生活的各個地方，換句話說，當美的隨興輕鬆化現象成為常態時，「藝術」就轉變為「Art」。

如果對別人而言，他的興趣不在於執著於美的「藝術」，而是隨興輕鬆的

「Art」的話，那個人的心中會浮現「美的追求」或「覺悟」這樣的字彙嗎？

大人應該做的事，不是表示理解年輕人的想法或感性後再說出「最近的年輕人哪……」這樣說教的話。那樣一來，不就顯示出大人自己的「覺悟」並不明確不是嗎？在向對方說明「不得不做的事」、「做不得的事」、「不得不放棄的事」之前，先讓對方看到自己實現了什麼，「我是這麼想的、這麼活著的，你認為如何？」像這樣問問對方。就算雙方的價值觀沒有達成共識也沒關係，要呈現更多樣的價值觀，和對方相異這件事反而更加重要。

像這樣表明了自己的想法，接下來就交給他們自己選擇。最後對方會做怎麼樣的選擇，就交給賭注了。然而，不論面對何種選擇，希望你都能下決心全面支持。這樣的決心，正是大人對年輕世代的支持，也可以說是全心全意的「愛」。

你的問題是「希望提供意見，讓孩子不要在藝術的世界中迷失」，結果我的回答是「不要擔心孩子迷失，我的建議是大人不要迷失，要明確展現作為大人的思考與行動」。之後不會有問題的，你願意這樣相信嗎？

請問藝術大學學生的父母
該有何心理準備？

23

你如何評價
自己的作品？

Q

大阪市立工藝高中教師——山本惠子

我的工作單位要求我們表現自己，提出「自我評價表」，上級參考它來打工作考績，結果就反映在薪資上。森村先生會對自己的作品進行自我評價嗎？問這個問題感覺活得很辛苦，不過我想請問，關於自我評價或他人（世人）評價的不同，以及表現在作品內容上的意識與無意識。

發表作品這件事，對創作者來說，就是對世人提出的自我評價。每當

創作者在展覽會上展出作品，「我是以這種想法創作了這樣的作品」，

會毫無抗拒能力被迫進行自我評價。我認為這是宿命。

自我評價如何被接受也分很多種，有時候會獲得大眾贊同，也有被不屑一

顧的時候。

我忽然想到，十七世紀的西班牙代表畫家維拉斯奎茲的例子。對宮廷畫家

維拉斯奎茲來說，只要能從服侍對象腓力四世那裡獲得評價，其他便可以為所

欲為。國王命令他作畫，畫家只為了國王而作畫。對於自己的業績，畫家必須

提出自我評價的對象只有國王一個人。如果這個人喜歡畫家的作品，畫家不必

害怕其他任何人說了什麼。一方面，他似乎是享有特權的自由之身，讓人欽

羨，然而另一方面，他必須要照顧國王這唯一對象的喜惡，那壓力應該也不是

開玩笑的。你的提問中提到「活得很辛苦的問題」，但宮廷畫家維拉斯奎茲也

是要邊看國王的臉色邊作畫，他必須在這確實活得很辛苦的環境中發表作品（＝

自我評價）。

然而儘管在活得很辛苦環境中，維拉斯奎茲畫了好多精采的、活得不辛苦

的畫。到底這個畫家用了什麼樣的魔法呢？

維拉斯奎茲有一幅名畫《仕女》（一六五六），這幅西班牙繪畫傑作目前被掛在馬德里普拉多美術館二樓的大展示廳。畫中，維拉斯奎茲把自己畫了進去，當被畫進去的畫家和我這個觀眾四目相對，幾乎要令人害怕。畫中畫家的視線突破了繪畫表面的皮膜，傳送給站在《仕女》前的我，數百年

維拉斯奎茲《仕女》（1656 年）

前維拉斯奎茲活著的時空，和我活著的當下時空產生連繫，相同的空氣布滿整體。沉浸在這股不可思議的感覺時，我突然發現，這個畫家，穿越數百年的歲月對著生活在現代的我，他是在問我：「看看這幅畫吧。畫的人是我，你覺得這幅畫如何呢？」

畫家在活得辛苦的俗世中進行自我評價的同時，心思縝密地，朝著未來那活得完全不辛苦的時代彼方，也傳送遙遠的目光。他向可以理解那眼神的永劫未來方向，遠遠地投擲出自己的作品。換言之，畫家委託了自己絕不會相遇的未來觀眾來評價自己的作品，並進行自我評價。

《仕女》中描繪的人物全部都不在這個世上了。王朝衰敗，王宮也遭焚毀。這幅畫是幻滅的美學。但是，畫中投射的目光，直到現在仍然漂盪在畫的周遭。我想，若能感受到這一點，就能稍微理解永恆的意義。離開美術館後，馬上有活得很辛苦的現實在等著我們。不過，在美術館接觸到永恆的意義後，若能妥善保存那份感動的餘韻，那麼眼前活得辛苦的現實，或許將不再像以前那樣令人倍感壓力。

任何事情，都可能讓我們被這個活得辛苦的世上的評價所困惑，但我希望

大家能保持足以抵抗困惑的強韌精神力量。對我來說，維拉斯奎茲就是最佳的示範。

山本回覆森村：

對於我的問題，你給了一個美好的回答，非常感謝。

我曾觀賞森村先生以《仕女》為本的作品個展（相關討論可見第29篇）。跨越時空以藝術作品與維拉斯奎茲相呼應，實在非常精采。暫時地，讓我忘記了這個憂心的世界。請容我將這個典故作為美術課教材介紹給學生。

24

在扮裝後，你有意料地覺得不錯的人（物）嗎？

曾經志在藝術的男子

森村先生從梵谷自畫像或塞尚的蘋果等美術史上的代表名畫開始，創作出彷彿被那些歷史上成為象徵的人物附身的作品。我認為「變成」可說是你的主題。變成各式各樣的人或物品並投入其中的心情，是怎麼樣的心情呢？有沒有扮裝之後覺得不愉快的人或物呢？

相反地，模仿之後覺得比想像中好，或者獲得不模仿就不會得知的新發現，可以請教你是否有這些經驗？

A我有個朋友在創作很精采的立體作品，他把自己稱爲「做東西的人」。

通常我們會把這樣的人稱爲「造型藝術家」，但聽了應該還是摸不著頭緒。我另一個朋友是在作畫的人，但他不叫自己畫家，而自稱爲「畫師」。從事藝術表現的人當中，覺得自己的表現活動不完全符合既有職業名稱的人，出乎意外還相當多呢。

我自己也常對如何自稱感到困擾。現代藝術創作家不太適合，Artist 或是 Visual Artist 也覺得不安，不得已決定用「藝術家」，其實並不覺得完全符合。

對於如何稱呼製作的作品也是一樣。過去有普普藝術、極簡藝術、觀念藝術、政治藝術等各式各樣的藝術動向，但創作作品的本人一定沒有「自己是某某藝術家」等的明確自覺。

以我的例子來說，我的作品曾被視爲後現代主義、挪用藝術（Appropriation Art）、仿眞主義（Simulationism）或是「模仿藝術」、「成爲藝術」等。從事創作活動近三十年來我被貼上各式各樣的標籤。這或許是不得已的命運，但我還是覺得它們每個都不貼切。我在做的事情是透過「模仿」下嘗試「學習」的行爲，也就是我試著將「模仿」與「學習」組合，我常試著跟人家說「模仿＋學習」

228

最後變成了「仿學藝術」，借此企圖逃避被貼上各種標籤。

老實說，我強烈抗拒用「成為」這種說法來談自己的作品。因此，對於你提問的主題「變成」一直提不出解答，正在煩惱當中。

其實，在繪畫中登場的人物或電影女星，或是扮成二十世紀革命家拍成照片的自畫像作品，絕對不是「變成」這回事，我反而是認為，想「變成」卻「無法變成」的自身存在更為重要。

是這樣沒錯吧？你看當我以瑪麗蓮夢露為主題，這時候我如果「變成」和瑪麗蓮夢露絲毫不差的人物，就成了瑪麗蓮夢露之外誰都不是，我自己消失在瑪麗蓮夢露的影子中。不過，因為扮為瑪麗蓮夢露的我，性別、人種、年齡與骨架完全不一樣，就算再怎麼努力「成為」，還是透露出牽強感。換句話說，我的作品不是「成為的藝術」，而是「無法成為的藝術」，裡頭有想「完全成為」自己憧憬的人的強烈欲望，但是卻「無法完全成為」。在自己與他者千鈞一髮的攻防中，在「完全成為」與「無法完全成為」的這個糾結的顛峰，我會來到和他者怎樣都無法吻合、屬於他者的異物的「我」。

雖然又再度重提，但如果「成了」，那我就成了不是「我」的其他某人了。

在扮裝後，
你有意料地覺得不錯的人（物）嗎？

正因為「無法成為」，不是他者的「我」得以分離而浮現。這就是和「成為的藝術」不同的「無法成為的藝術」有趣的地方。

如果我的回答讓你覺得岔題的話，非常抱歉。我想說的是，「成為」某人的時候，我確實感受到其中相當微妙的差異。維持「投入」的自己，感受到「成為」中「無法成為」的自己，在這精神狀態的幽微之中，我終於感受到「我」存在的跡象，終於救出眼看就要淹沒、消失在他者洪水中的「我」。我想可以這麼說，是因為救「我」作戰的醍醐妙味，我才會持續做著現在的工作。

你的問題中提到的「意料覺得不錯」，應該是指將裝扮主題定為和自己有極大差異的人物的時候吧？和主題對象之間差異越大挑戰性也就越大。打個比方說，相差不到一公尺的對象若距離縮短了一半，那也不過靠近了五十公分。但若和那對象相距一百公尺的情況呢？如果距離拉近了一半，就前進了五十公尺。這種接近方式的感染力量，能讓人感受到一股快感。

你也提到「令人不快的人或物」，對我來說基本上是沒有這種狀況的。不是自己嚮往的對象，就不會想要下工夫挑戰，所以令人不快的人或物，打從一

開始就不會成為創作對象。

對我來說，不是「成為」，而是當我感受到「無法成為」的樂趣時會很開心。

你認為如何呢？

曾經志在美術的男子回覆森村：

對於我的問題這樣真摯地回答，非常感謝你。「無法成為的藝術」（就作者本人而言）的精闢解說令人佩服。我期待無法完全成為對象的森村先生本身的振盪效應，希望能再次觀賞。

**在扮裝後，
你有意料地覺得不錯的人（物）嗎？**

25

Q

正常？不正常（瘋狂）？

正經？不正經（情色）？

請問到底是哪種「正」呢？

攝影家 ── 荒木經惟

你有時扮梵谷、有時扮瑪麗蓮夢露，到底是什麼意思呢？總覺得搞不懂啊。是正常的吧，帶點瘋狂這一點我很喜歡，在東

京大學扮演的夢露很不錯，有點情色，又好像是玩正經的。

我想問問相關的問題。

下次，想請你扮裝成巴爾蒂斯 [1]《街道》中的男人，手的位置要放在圖畫修改前的位置，畫中少女改為金太郎 [3]。

接下來，就請你扮演面對鏡子露出性器官的《愛麗絲》。

A

1　巴爾蒂斯，Balthus（1908—2001），二十世紀的具象畫大師，代表作包括《愛麗絲》、《街道》等。

2　《街道》畫作中，左方從後面環抱女孩的男人的左手位置原本是放在女孩陰部上，因為訂購畫的買主認為這樣很猥褻而有過修改。

3　日本民間故事中擁有怪力的兒童，常見的打扮為紅色菱形肚兜、手持斧頭。

ゴッホになったり、モンローになったり、
なんなんだろうねえ、なんだかよくわかんないねえ、
正気かなぁ、ちょっと狂気があってスキなんだけど、
東大でのモンローがステキだった。でも、どうも、色違
本気らしい
ちょっと、そのあたりきかせて下さい。

こんどは、バルティスの〈街路〉の
左端の少女を抱いてる男をヤって下さい。
描きなおす前の手の位置で、少女役は
キンタローでお願いします。
次は、性器を見せつけながら金鏡に向って
ブラッシングする〈鏡の中のアリス〉を。

色違もあるし、

荒木先生，你真是貼心哪。與世上對戰至今身經百戰的你，要問一個能困擾對方的問題來脫身是那麼容易，但你沒有做那樣沒品的事，而是捎來了非常棒的提問。荒木先生是非常有品味的人，也是知性的人。你針對「正常」、「瘋狂」、「正經」、「情色」四個特質的提問，是非常貼心而

巴爾蒂斯的《愛麗絲》（左，1933）
《街道》（右，1933）轉載自 2014 年巴爾蒂斯展解說目錄

有智慧的。你的問題很有愛。藝術，畢竟就是愛。一定是因為這樣，所以大家都想讓荒木先生拍自己吧。

說起來，對於所謂「正常、瘋狂、正經、情色」、所謂「愛＝藝術」是什麼，這就是荒木先生自己的答案了不是嗎？在「正常」與「瘋狂」的夾縫之間，因為「正經」地去愛而產生「情色」。這就是藝術的奧義。因此，我收到的提問，與其說是對我森村泰昌的提問，其實是荒木先生你本人的風度與氣質。我想稱之為「荒木風」，我開玩笑的啦。

知道荒木經惟這個攝影家，已經是四十年前的事了。那是在由「Nikkor Club」[4]主辦、位於三重縣伊賀上野（記憶中是如此）的攝影講座上。當時才二十出頭歲的我，是只要付了會費誰都能加入的業餘會員，因為被三木淳[5]與森永純[6]的講師陣容吸引而前往參加。攝影講座結束後，在某大廳舉辦了講評，由

4　Nikon相機愛好者組成的攝影團體。

5　三木淳（1919—1992），紀實攝影家，日本戰地攝影先鋒。

6　森永純（1937—），日本當代攝影家，以河流、波浪為攝影主題。

參加者帶著自己的反轉片（Reversal film）投影在螢幕上讓老師評點。那時候，有一個戴著圓形墨鏡、穿著緊身牛仔褲的年輕攝影講師登場，在在座偉大的老師面前喊著：「我是天才、是天才！」我心想：「那是誰啊？」這就是我的荒木經惟初體驗，現在回想起來還是非常熱血。

決定一次說出來。距離第一次目擊天才荒木先生相當長的一段時間之後，時間是一九九〇年，我被篠山紀信[7]先生選上了。篠山先生主持了NHK介紹新攝影家的「近未來攝影術」節目，讓我擔任固定來賓，在那之後篠山先生也關切了我各方面的活動。

「近未來攝影術」的最終回邀請了荒木先生上節目，後來，兩人就分道揚鑣了。箇中原委不適合在此說明我還是省略，但是，因為擔心觸怒兩人，大家對於日本同時代的兩個重要攝影家水火不容的見解，從來沒有真正地討論過。

現在大家就裝做沒那回事，讓日本的攝影史往下一步前進。

我想要說的是，那麼久遠的事應該讓它過去了吧！這麼說可能會惹兩人生

氣，我有心理準備，但還希望他們重修舊好。為了日本的攝影界嗎？不，不是那樣的。我喜歡的兩個攝影家彼此互不理睬，這讓我很苦惱。在兩人面前扮笑臉裝作若無其事是沒有用的。關於荒木先生我一直採取不評論的姿態，關於篠山先生呢，我們共同參加過幾次對談，我也寫過許多關於篠山的評論或書評。或許我不是荒木派，算是篠山派吧。

某個持女性主義觀點的海外評論家曾對我提過，對於有女性想讓荒木先生拍照這件事感到相當不滿。公然表述男性視線的天才荒木，那樣的觀點由女性主義來看終究不被認同。我記得那是一九九○年代初期的事，當時，我也認同那個人，站在反荒木的立場。在此我要坦白這一點。

後來，天才Araki [8] 在短時間內成了「世界的Araki」，大家紛紛想要把Araki納入自己的評價對象。名作《感傷之旅》（一九七一），成了女性主義得以重新檢視他的線索。他對於妻子陽子的愛的眼神，即使從女性主義的立場來看，也是能充分評價Araki的視線。

8 Araki 為「荒木」的羅馬拼音。

我在這個時候，覺得「Araki，好強啊」，也感到羞恥。同時，我沉痛地感受到「這世界是狡猾的」。荒木先生從以前到現在從未動搖過，動搖的，是沒注意到這件事的世界。

忘了是什麼時候，不過也是不久之前的事，我在一本在歐洲發行的展覽目錄與一張照片相遇。或許不是目錄而是海報吧。總之，是在海外出版的冊子或展覽會的海報上，介紹文字全是英文。那是荒木先生的攝影作品，拍的是藝妓感的女性被捆綁。但我卻產生了一股錯覺，覺得作品是由很久以前的謎樣攝影家所拍攝，我並不想去探究作者是誰，只是忘神注視著，讚嘆道「太厲害了，居然有人能拍出這種照片的日本人」。荒木先生的照片，外國人當初是在沒有「天才Araki」的標籤下認識的，理當會有一股新鮮的驚奇感。而我也帶著相同的體驗，衷心理解到「這，真的是世界的Araki沒錯啊」。啊，真是美好的回憶。

荒木先生，我還是覺得你不和篠山先生和解這件事很令人苦惱。你在提問中寫道「森村，扮成巴爾蒂斯吧」。啊，原來荒木先生是巴爾蒂斯派的。篠山先生也曾用8×10的大型相機拍攝巴爾蒂斯本人和他的工作場所，他也是巴爾蒂斯派的啊。你們二位都是我尊敬的前輩藝術家，還請不要讓我們晚輩難做。

**正常？不正常（瘋狂）？正經？不正經（情色）？
請問到底是哪種「正」呢？**

以如此嚴肅的口吻寫了這些的我，應該算是「正常」不到「瘋狂」吧。荒木先生是如假包換的「瘋狂」（還是是在「正常」與「瘋狂」的縫隙中遊走在鋼索上呢？），總之我算是「正常」的。但比起大多數世人是裝「瘋狂」的假「瘋狂」，還是貫徹「正常」來得好，今後我也想以這種調調活下去。

那麼我的「正經」度又是如何呢？這個問題比起「你有多少『瘋狂』呢？」還要嚴厲。我認為「正經」就是「不逃避」，荒木先生就是一個「不逃避」的人，真是偉大。不論是被詆毀或是被吹捧，Araki都沒有改變。在男人和女人之間，對以相機這個裝置醞釀出的「情色」追究到底。讓貓、花或風景中，也讓「情色」的寂寞或悲傷給滲透。真可恨啊，那樣成熟的「情色」，很遺憾我不曾擁有。

我擁有的，與其說是「正經」還不如說是「笑鬧」，不是「瘋狂＝強悍」，而是「衰弱」。我所擁有的不是「情色」，硬要說的話，雖然有點不好意思，但應該是「愛」吧。Araki是現代的葛飾北齋，葛飾北齋正是擁有「正常」、「瘋狂」、「正經」、「情色」四個特質的市井藝術家。雖然一直這樣和荒木先生相比

很煩人，但硬要說的話，在大阪土生土長的我呢，應該是織田作之助。[9]織田作和我讀同一所高中，他早我很多屆是舊制的學生，小說家所擁有的「笑鬧」、「衰弱」和「愛」，他不是用頭腦而是用身體去理解，我發覺自己也有那樣的部分。我大概無法成為永井荷風[10]吧。

Araki的正常、瘋狂、正經、情色，真的，都很狂！我呢，雖然對於笑鬧、虛弱、愛想要悠哉地表現，但可能是藝術工作者的宿命吧，實在無法變得悠哉，總是確實地、拚命地、安全地表現「正經」。而害羞又瀟灑的江戶之子[11]荒木先生總是能很巧妙地擺脫「正常」或「正經」，真是「正常」與「正經」的極致。

我想向你學習，但我一定是辦不到的。

[9] 織田作之助（1913—1947），小說家，日本戰後無賴派文學代表人物。大阪出身，作品擅長描寫大阪平民生活，被暱稱為「織田作」。

[10] 永井荷風（1879-1959），日本散文家、小說家，「耽美文學」的開創者。

[11] 荒木經惟出生於保留了日本古代江戶風情的東京都台東區。

26

你的創作和南伸坊先生的工作哪裡不一樣呢？

女性・40多歲

有一次我拜見了森村先生的作品，突然想到，南伸坊、先生好像也在做類似的創作呢（用了「類似」一詞，但我很明白這不是二位的本意，我只是以一般人的感覺，粗略地這麼說……）。兩位的創作都融入了無人不知的人物或那人在做的事，然後重新創作。對了，你們的工作中，「變形」（déformer）的部分是相同的。

然而，二人的工作看起來又完全不同。那是為什麼呢？森村先生是藝術家，南伸坊先生是插畫家，是因為位置不一樣，觀者的看法也因此不同了嗎？

—— 1

南伸坊（1947—），本名南伸宏，日本插畫家、漫畫家、散文作家，亦從事裝幀設計。

南 伸坊先生親自演出（裝扮）各行各業知名人物的臉，然後拍照，他的作品叫肖像畫攝影吧。我很喜歡。

為什麼喜歡？因為好笑嗎？一九八九年，南伸坊先生發表了名著《可笑寫真》（Mother Brain出版），在最後一章刊載了肖像畫攝影。後來又出版了《歷史上的本人》（JTB，1997）、《本人的

織田信長〔一五三四─一五八二〕

《歷史上的本人》（左）；《本人傳說》（右）

人們》（Magazine House，2003）。然後在二〇一二年，出版了可說是這一系列續集的《本人傳說》（文藝春秋）。在書中，他扮成了小野洋子、荒木經惟、賈伯斯、達賴喇嘛等約八十位名人的「本人」。確實很好笑，但可不是笑過就算了，總覺得留下一股毛毛的餘韻。真的很不錯。

其實，《歷史上的本人》及《本人傳說》的書評都是我寫的。在此容我引用書評的內容，南伸坊先生堅持書名要用「本人」二字，關於這一點，我在《本人傳說》的書評中寫道：

所謂「本人」，是本人畫在自己臉上的肖像畫，換句話說，成了一定目的性下由本人進行的「本人」的自我演出。所謂「本人」，並不是本人自身。而是自我演出了希望被視爲的形象（＝肖像畫），由本人捏造了「本人傳說」。

或許我們也可以把「本人」置換爲「我」。所謂「我（本人）」，就是希望成爲我（本人）的存在狀態，是經過相當程度改編的角色，不是嗎？我從南伸坊的肖像畫攝影想到了這一點。

「本人傳說」有個典型的例子，那就是瑪麗蓮夢露。她的本名是諾瑪・簡・

　你的創作和南伸坊先生的工作哪裡不一樣呢？

莫泰森（Norma Jeane Mortenson）。諾瑪把栗色頭髮染成金髮，畫上華麗的妝容，變身為女演員瑪麗蓮夢露「本人」，締造巨星的傳說。

麥可‧傑克森也是，他一再進行整形手術，最後成為與「傑克森五人組」時期截然不同的「夢幻莊園（Neverland）」的主人麥可。不過，漸漸地，本人脫離了「本人」，兩者都走到不幸的極點。那樣的不幸，會不會與妝容艷麗或整形過度等令人蹙眉的行為恰好相反，或許是對人生過度真摯而招致的結果呢？我如此悼念兩人。

儘管如此，在這世上，本人自身與本人捏造的「本人」，意外地很容易被一視同仁，一不留神就「越扮越認真」的例子比比皆是。打算相信所謂「本人」就是本人，漸漸地本人就化為了「本人」。那樣的傾向，捫心自問的話其實頻繁地出現在自己身上，真摯面對人生的人應該馬上就會發現才對。

例如，得到崇高社會地位的人，會做符合身分的打扮、顯現符合身分的沉穩或威嚴、使用符合身分的語言。他們對於這種好像「與生俱來」的感覺相當得心應手。但是其中的大部分，只不過是變得偉大的本人，窺視了捕捉到偉人應有模樣的「本人」形象，然後越扮越認真而已。典型的「本人傳說」的捏造，

由此可見。

在《本人傳說》的書評中，我做了這樣的總結：

技術超群的插畫家南伸坊，藉由把自己的臉描繪為「本人」的肖像畫，即使把「本人」從本人切離，也證明「本人」能夠充分地成為「本人」。並不需要特別注視知名的「本人」。大家都是藉著在自己的顏面上畫出的肖像畫來冒充「本人」而已。

國際政壇的惡人，或是被稱為善人的宗教人士，都是像那樣反覆在假裝「本人」，假裝的過程中越來越認真，因此認定自己演出的「本人」才是自己本身。

南伸坊先生在自己那握壽司形狀、極有個性的臉上，移轉了某人的「本人」。於是，應該是專屬於某人的「本人」，也就是被視為是展現個性唯一方式的「本人」，被完好地放在南伸坊的握壽司臉上，成了「金正日」、「達賴喇嘛」這些一看就明白的臉。別人模仿不來的個性派握壽司臉，轉變為某地某人的「本人」。而這件事，是不是精采證明了所謂「本人」並不是本人獨特的個性，

你的創作和南伸坊先生
的工作哪裡不一樣呢？

即使調換基礎也能毫無問題成立呢？在「本人」層層包裝、越扮越認真而自信過度的知名人士眼前，伸坊流的肖像畫攝影登場，揭開了「本人傳說」的巧妙機關，那肖像畫不懷好意地笑著並說道：你的「本人」假髮，不過是這樣的東西哦。

那麼，這次的提問中問道，森村的作品也是自己扮裝爲梵谷、女演員，和南伸坊的肖像畫攝影哪裡不一樣呢？我想，妳的問題簡單說就是這樣。

或許妳會覺得意外，但我的回答是：

「南伸坊和森村泰昌，沒有什麼不一樣。」

我的頭銜是藝術家，南伸坊先生是作家也是編輯，是相當多才多藝的人，若就視覺藝術的領域來說又是插畫家。提問的女士或許抱著「藝術與插畫應該還是在某處有根本上的不同吧，我想知道其中的不同」這樣的想法。然而去思考這兩者的不同，就會面臨一個困難的局面。

從前不是這樣。例如「繪畫」作品每件都具有無可取代的價值，畫家也擁有注入了藝術情操所繪出的高尚藝術品般的地位。相對於此，插畫是刊載在印

刷品上大量輸出的複製藝術，是不特定多數的族群會觀看的媒體。如此一來，對象不一定只是具藝術涵養的人，自然地，內容會以一般大眾的取向為主而變得淺顯易懂。還有人說，落魄的畫家才會變成插畫家。繪畫與插畫的社會地位天差地別。

然而現在的情況如何呢？現在大受歡迎的奈良美智先生或村上隆先生，若問他們的「藝術作品」和插畫或動漫世界哪裡不一樣，頂多只是「所在的世界不同」不是嗎？前者奈良美智先生在美術界任職，後者村上隆先生在他自成的業界中任職。就算有不同，我認為表現出的內容並沒有多大的差異。再加上奈良、村上積極活用了插畫或動畫的趣味，現在的情形可以說和過去大為逆轉。

或者，再以繪本畫家安野光雅（一九二六—）與日本畫畫家東山魁夷（一九〇八—一九九九）為例，他們兩人之間的不同，我也不太清楚，一人在繪本界活躍，另一人立足於日本畫壇，但是誰能說日本畫比繪本有價值呢？那就等於在問侍奉當權者創作奢華作品的專屬繪師，與迎合大眾而受歡迎的浮世繪師，哪一種留下的作品比較傑出？問題不在於類型（genre），重要的是打破類型去觀看，擁有能判斷何者什麼部分是優秀的這樣的鑑識眼光。

你的創作和南伸坊先生的工作哪裡不一樣呢？

南伸坊先生還有另一本名著《門外漢的美術館》（情報中心出版社，一九八三），那本書是說出「藝術什麼的都去吃屎吧」的插畫家南伸坊的宣言。從藝術這個類型的外野區，換句話說要站在門外漢的立場，無視動用了難解藝術用語的藝術評論、枝微末節的美術史事實等內容，基本上，只依賴自己的眼力，將心中的感受不拐彎抹角地、毫不留情地表達出來。對於一向自詡高於其他領域，幾乎是睥睨這世界的「藝術」世界來說，這簡直就是造反。或許南伸坊先生正是為了反駁那高高在上的事物而選擇了插畫家的道路。這一點，南伸坊先生的友人赤瀨川原平先生 2 的活動也是脫離了藝術這一類型，或許可以說是兩人都站在相對的立場而形成了一致的反藝術態度。

對於南伸坊或赤瀨川原平先生對藝術的態度我深感共鳴，不過現在我還是停留在藝術領域的藝術家。留在藝術領域的理由說來話長這裡先不談，總之，不論對方是畫家也好，插畫家、漫畫家也好，都無所謂。當然，我身為藝術界

2 赤瀨川原平（1937─2014），前衛藝術家、小說家。與南伸坊等人合編《路上觀察學入門》一書。

的一份子，以藝術史或藝術批評的對象為主題來創作，完成的每件作品都相當花工夫。比起南伸坊先生，我的作品創作需要極大的經費。但那並不是重要的不同點。

問題應該是這個創作物是否耐人玩味？是否擁有夠強夠深的力量能促使觀者開始思考點什麼？南伸坊先生的模仿肖像照，確實具有這些特性。而且那確實存在的趣味、引人思考的內容，我覺得和我設定的目標非常接近。兩者都具有超越了類型差異的共通感受。我希望大家積極關注的，不是看起來好像相同其實不同的觀點，而是以為不同其實在追求相同事物的這一點。

不靠一個人去創作什麼都做不出來。不過，光靠一個人，畢竟無法產出那個時代的文化。時代精神的共通性所誕生的文化，並不由相異而來，而是出自人人經歷各自的惡戰苦鬥、回過神來發現朝著同一個方向前進。

「做藝術的森村泰昌與做插畫的南伸坊是相同的」，這種想法的意義，不知道你是否能理解呢？

27

日本要如何才能成為家家戶戶把藝術（品）當成一般擺飾的國家？

平面設計師 — 井上由季子

旅居丹麥的造型藝術家朋友告訴我：「在丹麥這個國家，現代藝術的展覽會上會有非業界的一般家庭主婦來參觀，表示『要買來放在家裡擺飾』，然後購入一些小幅作品。」其實我在拜訪該友人前往丹麥時，也曾看到小學生觀賞某造型藝術家的展覽發出「哇，好美」或「我好喜歡」的讚嘆。孩子觀賞作品並不是特別的事，就像是在草原上欣賞花草般自然，這令我相當驚訝。

在日本，藝術是在美術館或藝廊才能見到的特別存在。但我想，日常生活中只要能擁有一件自己喜歡的小小的藝術品，心靈應該會更富饒才對。今日的日本孩子長大後，若希望他們認為在家中擺放藝術品是件很正常的事，我們該怎麼做呢？

A

丹　麥，北歐。

我喜歡北歐的家具。書房的家具幾乎都來自北歐，Finn Juh [1] 或 Hans Wegner [2]，件件都是發揮木頭質地與氣質的簡約設計。把「美」的美好感受導入生活中，每天的生活氣氛也會隨之改變。我的友人任職的某所高中被指定爲大阪市的文化財，建築本身眞是優雅。在那麼美的地方學習，學生應該不會陷入易怒的精神狀態才對。

像這樣，我以自己的方式對「美」的生活抱持強烈興趣，積極地在實踐「美」。但另一方面，我也被其他種類的「美」所吸引。也就是說，藝術作品到底是不是只爲了「享受舒適的生活」而存在的呢？這樣的疑問在我的腦中揮之不去。

1　Finn Juhl（1912—1989），丹麥設計大師、建築師，被譽爲丹麥設計之父。設計遍及家具、燈具、室內建築等領域，知名的椅子作品包括《鵜鶘椅》、《45號椅》、《酋長椅》等。

2　Hans Wegner（1914—2007），丹麥設計大師，知名的椅子作品包括《Y Chair》、《The Chair》、《孔雀椅》等。

舉例來說，哥雅的黑色畫作系列如何呢？那些系列作品挖出了人心底層的黑暗面，令人感到害怕。姑且不論作者怎麼想，其他人會不會想在自宅的餐廳牆上懸掛這些畫呢？人人喜好各有不同，擅做決定是大忌，但在美術史上確實可以看到，有許多作品是無法被輕易展示出來的。對藝術家來說，去注視一般人不想看到的、想隱藏的事物，不去掩蓋發臭物，即使害怕也要從懸崖望向谷底，這些都是非常重要的藝術態度。如果只待在舒適圈，是無法產生「我見識過這個世界！」的感動，或是「我看過世界深處」這種深刻的感受的。

正如我在開頭所說，我喜歡北歐家具，完全不覺得生活被這些家具圍繞有何不安。不過同時，我也無法絕對地說：為了得到「心靈的豐富」，我們應該要追求開朗積極的、健康的心態。對於人類或社會的黑暗消極的一面，我們不應該別過眼去。擁有從「明」到「暗」的心靈漸層，才能稱為「豐富的心靈」，不是嗎？對於家中要擺設什麼樣的家具、在牆上要掛什麼樣的畫這樣的問題，我可以直截了當地陳述己見，但那不是重要的事。

我又要提自己的私事了。我們家很喜歡蒔花弄草，粉紅的薔薇、紅粉白三色天竺葵，以及先父留下的醉芙蓉等，規模不大但種了多種植物。今年我還種

日本要如何才能成為家家戶戶
把藝術（品）當成一般擺飾的國家？

了南瓜和番茄，番茄結實纍纍，但是南瓜失敗收場。有時候我會把花草移植到新的盆栽，那時候的我就是植物世界裡的杜立德醫師，我當作在為植物作定期診斷，一邊對植物講話，一邊治療腐爛的根部等等，虛弱的植物就為它們補給養分。

我珍惜這樣的生活，另一方面，也想到不知何時會有飛彈落下的動亂地區，在那些地方不可能有這樣的快樂生活，或者，大型自然災難不知何時會降臨，我抱著某種覺悟，想要努力做點什麼。

當我想到要扛起下一個世代的小孩，我想要告訴他們，要具備看透「光明的美」、「黑暗的美」、「舒適的生活」、「不可能舒適的生活狀態」這樣如鐘擺大幅擺盪的兩極觀點。那個前提是，若能將在自宅牆上掛著藝術作品的喜悅與孩子分享，那就是孕育了豐富感受力的優秀成人帶來的禮物。

為了讓孩子長大時能夠「將藝術作品當成家飾品」，首先大人必須要確實感受到藝術的妙趣。努力讓世人喜歡藝術，這或許是包含我自己在內的藝術工作者應該達成的使命。

不過，不是只要是藝術就是好的，在這裡我們被迫要做出困難的抉擇。應

該要支持所有的藝術活動呢？還是只主張自己認為好的藝術呢？前者可能會陷入民粹主義，後者則容易變成基本教義派，雙方各有優缺點。要下定論並不容易，所以是在這二者間來來去去的時候，逐漸摸索「對我來說的藝術之路位於何處」。我想它的過程會與表現活動有所連結。「我迷路，故我在」，對於從小總是迷路的我來說，這是我的座右銘。

井上回覆森村：

森村先生的回答讓我很感動，尤其最後一段令人動容。能夠讓他人感受到這個部分，我覺得才是對世人傳遞訊息的優秀藝術家。

我想起在藝術大學的讀書時期，一個相當照顧我的已逝兼任講師曾說：「森村同學是我教書三十年來最棒的學生。他是外星人吧，只要交一幅作品就好的暑假作業，他交來的作業疊起來差不多有三十公分厚，是這樣認真面對創作

的人。」讀到像宇宙人般厲害的森村先生與植物的接觸，總覺得很溫暖。對於生物懷著深深的愛情，森村先生總是認真而真摯地，不論是身為人類或身為藝術家都能存活下來。

| 日本要如何才能成為家家戶戶
把藝術（品）當成一般擺飾的國家？

28

藝術與非藝術，分界線在哪裡？

青山Book Center書店企畫 — 作田祥介

提問一

你好！我是青山Book Center書店負責舉辦講座或讀書會等學習活動的企畫。前年起，我開始策劃藝術相關講座。但說來

慚愧，在那之前我對藝術不太感興趣。不過，那樣就無法工作了。對愛好藝術的人來說我的動機不純實在抱歉，但我確實想要理解藝術相關人士的思想、見解，也會刻意去觀賞日本畫、西洋畫或現代藝術。然而，藝術作品看得越多，和藝術相關人士談得越多，我越發困惑「藝術」到底是什麼？這樣的我想向森村先生提問，請多多指教。

森村先生身為藝術家，有時化身為「某人」或「某物」，也有繪畫創作。對你來說，所謂的「書寫」是怎麼一回事呢？你應該也有不寫這個選項。我身為讀者，藉由書籍與森村先生的作品與語言相遇，接觸到關於藝術的思想與見解。對不懂「美」的我而言，是非常值得感謝的指標，但我想，森村先生也有不寫、只創作作品的道路吧。

年

輕時的我有所隱藏，包括我的小說家夢。只要自己寫的小說能在世上流通，作者絕不露臉。對於曾有人群恐懼症的我來說，非常嚮往窩在書房裡只管在稿紙上揮毫的那種「孤高的作家」。

諷刺的是，我現在竟成了創作自畫像攝影作品的藝術家。雖然我曾夢想成為不必現身的謎樣小說家，但現在我的自畫像攝影的表現方式非得在世人面前露出自己的臉或身體。這不是造化弄人是什麼呢？

到底為什麼我有志成為小說家，最後又斷念了呢？答案其實很簡單，簡單到讓人不好意思說出口——因為當時我的文章寫得不好。

升上高中後，我開始畫油畫，同時，我受到朋友影響也開始大量閱讀，非常嚮往成為小說家。但我並不擅長寫作，東煩惱西煩惱的結果下，進了藝術大學。即使如此，我並沒有放棄對文學的夢想，開始寫起類小說的文章，也是中途受挫。我想，那不如把繪畫與文字結合看看吧？於是又挑戰了繪本或漫畫，最後也是不了了之。處處迷惘碰壁時，我再度回到了藝術的世界，經歷這番迂迴曲折最後來到了自畫像的表現手法。

有意思的是，當我的藝術作品創作變得活躍，我的文章也寫得越來越像樣

了。應該說是意外的收穫呢？還是老天爺給的禮物呢？只要你拚命想做好某件事，好像就會發生意想不到的連鎖反應。

身為藝術家，我會收到觀賞者提出的各種疑問。例如：「為什麼選擇自畫像？」、「為什麼最初的主題是梵谷？」、「對你來說藝術是什麼？」

藉由這些疑問，我得知有人對我的作品或創作活動感興趣，於是乎，想對問題做出回應的心情也冒出來了。面對各種疑問在尋找答案的同時，我與「語言」世界的關係越牽越深，最後答案成形，也成了我幾本著作的內容。

當然我並不是完全信任語言的世界。很多時候我覺得自己「謊話連篇」感到愧疚，有的時候也深切感受到「能夠化為言語的只是極小部分，大半都是無法用語言表達的未知世界」。另一方面，在作品的創作過程中將各種思索形成語言，這樣做之後，很慶幸地，語言中經過整理的內容有時會為我帶來誕生新作品的線索。當你實際體驗並感受到這點，那實在是一種相當令人感動的思考循環喔。

我想你應該理解了，打從一開始我就具有藝術家與寫作者這兩種性格。如今我發現這兩種性格的交互作用很有意思，而且是必要的。

儘管身為藝術家只要創作作品就好，但現在我也會開始嘗試《請回答吧，藝術！》這樣的書寫。其實，這並不是作者本人在對自己的創作進行解說，也不是為了讓藝術普及的啟蒙活動。怎麼說呢，對曾經志在小說家的我而言，是一種變形的「小說」。這麼說誰都無法理解吧，不過至少對我來說是以「某藝術家」的人生為主題的思想小說。當然，所謂「某藝術家」不是別人，正是我本人，因此這又成為我在寫「自畫像」式的文章。在藝術與文學兩種領域，或許我都在追求同樣的主題吧。

提問二

因為工作我開始關注藝術，觀賞日本或西洋的「名畫」及現代美術。然後，也更混亂了。我不懂，具備什麼才叫藝術？不在美術館陳列的作品，例如有風情的街道、造型有趣的建築、美麗的書籍裝幀、攝影或漫畫中等等，都有美，也有可以視為藝術之處，有些令人感動，而有些小孩畫的

畫看來就像是現代藝術。是什麼區分了藝術與非藝術呢？

有人說「這是藝術」，對此形形色色的人交換各種想法與思考的行為就成了藝術，請問是這樣嗎？

「藝術」這一詞始於何時呢？距今約一萬多年前，在西班牙北部阿爾塔米拉洞穴（Cave of Altamira）畫了那些石洞壁畫的史前人類，應該並沒有想過自己是「畫家」吧。我想日本繩紋時代[1]、土偶的創作者，應該也沒有「我是雕刻家」的自覺。因為無法親自詢問古人，事實如何我也不清楚，不過「畫家」或「雕刻家」等職業名稱，確實是非常後來才誕生的。

根據佐藤道信的《日本美術 誕生》（講談社選書，一九九六）一書，日語中「美術」一詞，原是明治時期（一八六八－一九一二）以後出現的造語。此外，這是由

1 繩紋時代：約相當於西元前14500—3000年，日本舊石器時代後期跨新石器時代的一段時期，因出土陶器上的繩索紋路而得名。

我個人經驗推論而得的，片假名標示的「アート」（Art）一詞開始普遍通用，應該是一九八〇年代以後的事。「美術」也好、「アート」也好，它們都是某個時代產生的代表時代精神的語言，不是永遠不變的普遍概念。

一般而言，我們現代人對於「藝術」的共同想像，應該是在十六到十九世紀的歐洲定型後的表現領域與職業吧。十六世紀的拉斐爾、十七世紀的林布蘭、十八世紀的哥雅、十九世紀的梵谷都不曾懷疑自己是畫家。「繪畫」這種表現方法、「畫家」這種職業，以及「藝術」這個類型，這些事物存在的事實不容置疑。他們大概會煩惱如何畫好畫，但是完全不必懷疑藝術的存在，某種意義上來說，他們生活在極為幸福的藝術的時代。

但是現代就不同了。工藝品、攝影、電影、裝置藝術、表演藝術等，不再拘泥於繪畫或雕刻等既有類型的自由藝術表現，從二十世紀到二十一世紀的今天，持續進行多樣的嘗試。以歐美的男性創作者為中心的限制，也被解除了。

像這樣把舊有藝術框架取消的取向，我想稱之為「藝術的管制放鬆」。

「藝術的管制放鬆」帶來的解放感有極大的優點，但另一方面也確實帶來

了嚴重混亂。二十世紀德國具代表性的藝術家博伊斯[2]主張政治或社會活動本身就是藝術行爲，藝術應該排解於人生中。這推翻了舊有藝術概念的激進想法相當厲害。不過另一方面，如此一來，到哪裡爲止是藝術、到哪裡是現實，界線就分不清了。如果我們全部的生活都和藝術畫上等號，「作品」等的概念也就煙消雲散了。

作田先生在提問中寫道：「藝術與非藝術，分界線在哪裡？」若依照博伊斯的想法，「藝術與非藝術的分界線」這個想法本身，就是被舊藝術束縛的不自由思考。

赤瀨川原平及南伸坊先生等人於一九八六年成立「路上觀察學會」，試著蒐集世上許多絕對比美術館中陳列的「作品」更有趣的「物件」。所謂的野生的藝術吧，因爲位於藝術框架之外，視點充滿活力也帶來驚奇。詳細可以參閱

2 博伊斯，Joseph Beuys（1921—1986），德國行爲藝術家、雕塑家。

《超藝術湯馬森》[3]（筑摩文庫，一九八七），此書與作田先生對藝術抱持的疑問（＝美術館之外的絕對更有意思的這種確信），意見非常一致。

雖然作田先生的提問是出於對藝術的不解，但這個問題其實並不限於藝術。如先前所說，不論是經濟或政治體制，文化或資訊，當管制放鬆下變得自由，那解放感、開明的心胸，都會為社會注入活力。但是如果什麼都變得OK，應該在哪裡追求我們的生存方式或生活方式，那價值觀的分界也就變得模糊不清了。「什麼都OK」，意味著價值排序的無效性。一旦價值觀無用，雖然帶來了莫大的自由，但我們將看不到選擇的依據，精神狀態中的不安定要素也會開始凸顯。作田先生提到「不懂要具備什麼才叫藝術」，這問題浮現的不安感，容我說得誇張一些，也可視為你對於那股人類史上抵擋不住的朝向放鬆管制的猛進趨勢，明顯地反映在藝術領域上而感受到的困惑。

繪畫或雕刻屬於某種藝術類型，這些藝術作品被收藏在美術館裡。只要遵

3 湯馬森引用了失去舞台的棒球選手Gary Thomasson的名字，被用來泛指隨時間推移失去了原先功能、無實際用途的物體或建築，徒具形式美的存在。

守某種約定事項（＝接受「管制」），我們就能安心地享受藝術。另一方面，若「藝術放鬆管制」的制動裝置變得失靈，自由的發想或自由的表現會開始出現，但是那過多的自由，也將招致旁觀者的混亂。

那麼，作田先生選擇哪一邊呢？是有規定而不自由，但是安定的世界呢？還是做好會召來混亂的覺悟，解除管制的自由世界呢？二者擇一，我想會對如何觀看藝術帶來很大的影響。

「具備什麼才叫藝術」這個問題，可能是需要寫下一整本書才能回答的大哉問，或是舉辦大型展覽來討論的大主題。任何人心中都抱有這個疑問，又是相當本質性的問題。這問題和「人生是什麼」差不多是同一等級。

「具備什麼才叫藝術」。請繼續抱著這個問題來接觸藝術。或許這是我給作田先生的不成答案的「正解」。會達成這結論，我自己也感到有些意外。你認為如何呢？

29

繪畫之中有「時間」嗎？

Q

Craft Ebbing商會[1] 吉田浩美、吉田篤弘

想請教會使用魔法自由進入繪畫中的森村先生。

請問繪畫之中含有時間嗎？還是說，繪畫中時間是靜止的呢？

如果過了很久以後，再一次進入同樣的繪畫中，在那裡，會看到和以前不同的風景嗎？

1 「Craft Ebbing商會」為吉田浩美、吉田篤弘組成的設計團體，同名工作室主要負責書籍、雜誌的撰稿與裝幀設計。

A我的朋友告訴我一個有意思的故事。所謂「藝術作品」，是「耳語」的世界。相對於此，戲劇的世界是「讓人回顧」的裝置。

例如，繪畫在美術館裡展示，這時候，是否要在那幅畫前停留是觀眾的自由。繪畫的個性意外地很謙虛，並不會自己說：「看我吧！聽我說的話吧！」它不會強迫觀眾來鑑賞。繪畫掛在牆上，只是小聲地耳語。即使一個觀眾也沒有，畫作仍日日夜夜繼續耳語著。只有突然注意到那微弱「耳語」而駐足的觀眾，才是適當的鑑賞者。

如果所謂繪畫是持續「耳語」的一種存在方式，或許它的畫面中就具有能被稱為「永遠」的悠緩時間之流。當然，沒有人佇足觀看，創作該畫的畫家本人應該會焦慮不已吧。本意是想盡早受到世人認可，但是誰都沒在關注自己的作品，這可相當令人難受。但是，和畫家的喜怒哀樂無關，繪畫本身靜靜地佇留牆上，一直等待著突然間眷顧自己的觀眾。這不是繪畫的好與壞的問題。我不禁認為，這世上誕生的所有繪畫，其存在的方式，就具備了永遠的時間之流。

但是戲劇方面又是如何呢？根據前面提到的友人表示，戲劇的特色並非

272

「耳語」。這個朋友本來是藝術家，現在漸漸把興趣轉移到戲劇創作，我將他對戲劇的見解簡單整理如下。

就戲劇而言，把觀眾關在一定的空間、限定一定的時間，然後喋喋不休，就算有點強迫也要讓觀眾看向它。為了強調與「耳語」相對的這一點，強化了「回顧」的語氣，這是戲劇本身（而不是導演或演員）在發出「看過來！參與我們！」沒有觀眾的話戲劇的時間就不成立」這樣的懇求，可以感受到它帶著緊繃感的率直表現。

戲劇把成敗賭在「只限一次的時間裡活著」這件事。不考慮它的之前或之後，就是「現在，在這裡」瞬間一口氣成立，然後一舉消滅。我們應該可以說，就是為了被瞬間壓倒性的風暴給席捲，人們才會來觀賞戲劇吧。

讓我們回頭談談繪畫。其實我最新發表的作品主題，該怎麼說呢……姑且可以稱為「繪畫的時間」吧。所以，當從Craft Ebbing商會的兩人收到「繪畫之中有『時間』嗎？」這個正中下懷的問題，我為其中不可思議的同步性（synchronicity）感到驚奇。

話說，我這次的新作品，是以十七世紀西班牙的代表畫家維拉斯奎茲的名作《仕女》（相關討論可見第23篇）為題。我用擅長的自畫像手法來挑戰這幅大作，但方法又和以往有些不同。也就是說，這次的主題先從身為鑑賞者的「我」站在繪畫前面來展開故事。我將自身的繪畫鑑賞體驗直接視覺化形成詩意故事，以系列作品呈現在觀眾面前。

本來，替換繪畫中登場人物的我的自畫像作品，屬於對於藝術鑑賞的提案——不以「觀看」，而是透過「成為」畫中人物來觀賞藝術。簡單說來，光是「觀看」而無法理解的事物，透過「試著變成」的體驗能獲得某種生理上感受到的真實感。自畫像作品就是肉體感受型的藝術鑑賞的手法。有這一點理解的話，那麼「我自己在展示空間裡鑑賞繪畫的畫面」這樣的開始，對我來說也就不是那麼不可思議了。

接著來談談《仕女》。至今為止，這幅被擺在馬德里普拉多美術館展示的作品，成為許多畫家的創作主題，也有不計其數的評論者討論過這幅畫。但是這些我都不去在意，我以自己的方式與這幅畫相遇、以自己的方式鑑賞它，在那樣的時刻發生了什麼事情？我決定以系列作品的形式試著坦率地表現。

274

森村泰昌《維拉斯奎斯頌：被選中的幽閉者》（2013）

繪畫之中有「時間」嗎？

在普拉多美術館《仕女》畫作的前方，當我以鑑賞者身分的站著，竟被一股奇妙的幻覺包圍。在普拉多美術館看著《仕女》這幅畫的我，與畫中描繪的活在十七世紀的皇宮的公主、仕女和畫家之間，逐漸地，感覺到相同的空氣味、相同的時間流動，相當親密的氛圍逐漸籠罩住四周。明明應該是以鑑賞者身分在觀賞繪畫的我，反過來像是被畫中的人物凝視住一般，我的心情既害羞又歡喜，彷彿感受到像是與數十年未見的親人重逢時，那種既遙遠又親近的空氣感、時間感。一股「恐怖的親密感」向我逼來，好像是陷入了無法歸來的深淵中的不安，混合了即將要發生什麼的期待感。

這一定是魔術吧！設計此魔術的本人就是《仕女》的創作者──畫家維拉斯奎茲。到底這個畫家用了什麼樣的魔術來建立鑑賞者與畫中世界之間的奇妙親密感呢？

我認為，誘發此種親密感的，是畫在畫裡的三種道具──鏡子、門，以及畫布。

首先是鏡子。鏡子中模糊地映照出國王與王妃，然而國王與王妃並未在畫

中眞正登場。也就是說，國王夫婦就一直站在《仕女》這幅畫的前面。就在畫作的前面？如果現在的普拉多美術館和畫裡的皇宮以異常的親密感相連結的話（亦即普拉多美術館與皇宮超越時空互相連結的話），國王夫婦和普拉多美術館的鑑賞者（我），不就站在大概相同的位置上嗎？

接下來是映照出國王夫婦的鏡子右邊的一扇門。門敞開著，有個男人站在樓梯上。做為畫面深處開口的這扇門，它的存在讓本來是平面的畫，讓人感受到從門口再往裡頭持續延伸的長隧道般的縱深。這也是從畫筆施展的魔術。

再來，是畫面左邊維拉斯奎茲準備作畫的大型畫布。維拉斯奎茲到底想要畫什麼呢？如果，畫中的皇宮與現在的普拉多美術館的展覽室連結起來（有那種感覺），維拉斯奎茲的視線就突破了繪畫表面那一層膜，直直盯著畫面大約三百五十年後的未來，他就像在描繪那個未來，不是嗎？而且，在未來的繪畫中，或許正在觀賞著《仕女》的我也被畫了進去。雖然想要看畫，卻似乎被什麼人看著。

或許是因為在不知不覺之中，我從觀賞者變成了畫家的模特兒。

於是，普拉多美術館展覽室裡佇留在畫作最前方、身為鑑賞者的我（或是做為國王夫婦的「我」），接著要走進維拉斯奎茲位於皇宮內的工作室，再往那扇門的

另一頭走，連接遠處未知的某地。這樣連串起來的長隧道，讓你在看到了過去（門的另一邊）、現在（維拉斯奎茲的工作室）、未來（鑑賞者的我所在的普拉多美術館）的時光隧道的同時，已經身陷畫中，成為在畫中徘徊的旅人。

這就是將普拉多美術館與繪畫的時空同次元化，消弭了虛與實的境界的魔術。維拉斯奎茲是使用畫筆的魔術師，我相信Craft Ebbing商會的各位一定會接受這個說法。

附記：

提問中還有第二個問題：「當再一次進入同樣的繪畫中，在那裡會看到和以前所見不同的風景嗎？」

嗯，到底會怎麼樣呢？在考慮這點之前，我能否再次進入同樣繪畫中，才是應該要擔心的事。

英國科幻小說《納尼亞王國》裡的孩子在長大成人後，一個接著一個無法再進入納尼亞王國。如果覺得那是想像的世界，懷著不論何時、不管是誰都能來去自如的天真想法，有一天一定會後悔。

進入繪畫中、進入鏡子中、進入像納尼亞王國一樣與現實相異的另一個世界。所有的瞬間移動，都是因為施展了魔法才得以實現，所以即使以前可行，現在是否還有效就不得而知。「你不要再進來畫裡的王國了！」如果畫中的某人對我說了這一句，魔法因此被解除，我也無計可施。

「進入藝術世界的魔法啊，請永遠不要解除！」我只能這樣祈禱。

30

若單刀直入來說，「美」是什麼呢？

美學、西洋美術史教授 — 岡田温司

觀賞森村先生的作品時，不可思議地，會浮現出義大利巴洛克畫家卡拉瓦喬的形象。而且，並不限於你以這個畫家為主題的近作，你的全部作品都是如此。我想那是因為，你們把美與醜、聖與俗（或是非日常與日常）、嚴肅與滑稽、厚重與輕妙、愛與死這些在常識上被視為兩極的概念一下子拉近，讓大家看到全新的世界展現。就這層意義而言，在我的心目中森村先生與卡拉瓦喬簡直像是彼此的分身。森村先生受邀出席京都大學舉辦的表象文化論學會時，雖然時間短暫，很幸運地與你討論了卡拉瓦喬。這裡，請恕我單刀直入地請教很直接的問題：對森村先生來說，「美」是什麼？就森村美學而言，「美」和「醜」不一定就是對立的，這是我自以為是的推論。若能聽你談談對於二者的關係的想法，我深感榮幸。

「Ａ所」謂美術，就是創作出『美』的『技術』。

這是我一以貫之的主張。

因為是「技術」，若沒有做的部分就不是「美＋術」。畫筆的運筆方式、雕刻刀的使用方法等，忽視這些創作「技術」的話，「美術」就不成立。

那麼「美」這方面又如何呢？若讓我再次吐露個人的理論，我認為是「因人而異」。有人認為紅色很美、有人喜歡藍色或黃色，大家的喜好是各式各樣的。在這各式各樣的看法中，何者為正確答案呢？誰也說不準。有一百個人，一定會有一百種「美」的觀點。或許我就是被「美」這樣「因人而異」的特性給吸引，才和美術長伴左右。

不過，在西方基督教世界中，「因人而異」可以說是有點難以理解的說法，這麼說是因為，在萬物價值皆由獨一無二的神來訂立的世界中，正義或良善，甚至是美，最終都須以神的意志為依歸。

在岡田老師面前提到這一點有點班門弄斧，以下我引用卡拉瓦喬為例。這個宗教畫家在十六世紀後半到十七世紀初的歐洲被視為異端，畫作《洛雷托的

聖母》（約一六〇四—

一六〇六年）描繪了

向聖母合掌祈禱的

信徒，他龜裂的雙

足被畫在最接近鑑

賞者的畫面右下角。

這就是岡田老師所

提到的「美與醜」、

「聖與俗」精采共存

的一幅問題之作。

若「神聖的美」

是最高境界，那麼

在宗教畫中強調骯

髒龜裂的赤腳，通

常是對神的褻瀆。

卡拉瓦喬《洛雷托的聖母》（Madonna of Loreto），1604 — 1606 年間完成

若單刀直入來說，
「美」是什麼呢？

不過，若將凡人的腳和宗教的苦難之路的歷程連結起來，髒污或龜裂就產生了價值的轉換。不論哪一個年代，跪在祭壇前的眾多信徒日日工作得滿身泥濘，他們經歷種種衝突的心中也產生了裂痕。對於為生活受苦的大眾來說，卡拉瓦喬的繪畫的世俗性，正是讓人切身感受到信仰的有效線索不是嗎？由於「聖與俗」的共存，卡拉瓦喬帶給人們的不是乾淨的理想的信仰，而是伴隨著泥土、龜裂、粗俗、野鄙這些生活感覺的真實的信仰。信仰的樣貌之一，就是能讓人感受到「這是我本身的問題啊！」這樣的當事者意識，不是嗎？

基督教世界本來追求的是獨一無二的真理，然而若我們捫心自問，任何人都能感受到美的價值的多樣性。卡拉瓦喬將這一點老實地反映在繪畫上。這是讓「聖」或「俗」、「美」或「醜」共存的汎神論的美學視點，是美存在於世上各個角落的「美的萬物有靈論」。而我關心藝術的根據，也是基於那樣擴散而遍存的「美」的存在。

以上是對岡田老師的提問先試著「回答」看看的結果，你覺得如何呢？老實說，我自己覺得這樣尚未回答完畢，還請讓我繼續往下說。不過，接下來與

其說是「回答」，應該說是由我向岡田老師的「提問」，像是我對於「美」的困擾在尋求諮商。還請陪我一起看下去。

一提到關於「美」這個字，我總會想起某次展覽。

那是我本人的個展「致美的病／變成女演員的我」（一九九六年）。展覽本身有其深刻的思考，但另外讓我印象深刻的，是關於「致美的病」這個標題的英文翻譯如何讓相關人士爭執不休的故事。

那時翻譯者對我說：

「森村先生所說的『美』，當然就是Beauty吧，是嗎？」

我感到一陣慌張。「美」的英譯當然會被認為是Beauty。但是根據翻譯者所言，「美」並不應該譯為Beauty，應該譯為Art。例如，「白雪公主」的英文是「Snow Beauty」，它的語感像是「如雪般白晰的美麗千金」。Beauty指的是長相或外形等表象的賞心悅目。因此，藝術作品上的「美」，說起來應該是Art。我們不說：「你的作品很Beautiful！」如果評論不是「你的作品很Artistic（藝術的）！」就不算讚美。

我對專攻法國哲學的朋友提起這件事，又得到另一個新的建議。朋友表示：「雖然美也可以譯為Ａｒｔ，但在這裡應該譯為Aesthetics才對。」

Aesthetics，也就是「美學」。若問在森村的作品中「美」是什麼，其中也包含了對於哲學性的美的追究。因此朋友建議應該使用「Aesthetics」一詞。

不過，最後「致美的病」的英譯變成了「The Sickness unto Beauty」這個非常單純的直譯。展覽內容是我扮裝為電影女演員的自畫像攝影作品。雖說標題「致美的病」是取法齊克果[1]的《致死的疾病》（The Sickness unto Death），但這裡為了刻意包入電影女演員這樣的大眾性，最後的結論就是用「Beauty」。

就這樣決定了英文翻譯。表面上事情已定案，但從那刻刻開始，我心裡萌生某種糾葛遲遲纏繞不去。要說是什麼呢？那就是日語與英語（＝西方語言）之間的微妙分歧。正如展覽標題事件所示，就日語來說，在日常或藝術或學問中，「美人」、「美術」、「美學」都共同使用了「美」這個字。然而英語這種西方語言，對於日常的美、藝術的美、學術領域的美，各別以Beauty、Art、Aesthetics

一　1　齊克果，Kierkegaard（1813—1855），丹麥哲學家、神學家。

這樣完全不同的語言來劃分。眺看走在街上的漂亮小姐與觀賞畫作裡的女神，必須是用不同的視線，這都是英語世界的分類法在左右我們。

西洋流派、日本流派，到底哪一種與「美」接近的方式較優秀呢？我不清楚答案。我知道的是，在海洋的東西兩側，對於「美」的分類的方法確實有差異，而這個分歧，給我帶來了很大的困擾。

假設這裡有一幅畫，如果它是描繪花鳥風月的日本畫，我們會毫不猶豫地讚美「啊，這幅畫好美啊」，像是橫山大觀[2]或鏑木清方[3]的畫用「美」來形容就非常貼切。

不過西洋美術的情形就不見得和日本畫相同。西洋美術有的時候或許要探討透視法的正確存在，有時候或許是正確無誤的自然觀察紀錄。西洋美術中，

2
橫山大觀（1868—1958），日本近代水墨畫大師，為承襲中國水墨畫的日本繪畫開創新的可能性，代表作包括《雨後》、《屈原》、《生生流轉》等。

3
鏑木清方（1878—1972），日本近代浮世繪畫家，作品多為人物畫，代表作包括《三遊亭圓朝像》、《墨田河舟遊》等。

若單刀直入來說，「美」是什麼呢？

也有不去追究「美不美」，而是追究「正確與否」或「嚴謹與否」的案例。荷蘭的巴洛克巨匠林布蘭的畫有不少地方師法了先前提到的卡拉瓦喬，不過，他的繪畫除了有類似卡拉瓦喬的「聖俗」各半的美的共處，這個畫家還留下了許多自畫像，觸及了笛卡兒式的「我為何物」的問題。對於自我的提問中，用「美」這一詞來回答是否合適，是相當大的疑問。

時代再往後來到二十世紀初，（當藝術走到）與俄國革命同時出現的俄國前衛派的抽象畫，表明了一種激烈的藝術態度：討論「美或不美」這件事本身就是布爾喬亞階級的特權意識，應該予以否定。藝術的「革命」時期終於也來臨了。

然後，杜象、博伊斯出現了。若把杜象嘗試將現成的小便斗擺設出來的《泉》（相關討論可見第4篇）那非常有名的作品（？）評論為「好美啊，這小便斗」，不消說，會是沒有意義的行為。它或許是Artistic，但不是Beautiful。順帶一提，我的作品在海外發表時，在會場常聽到的評論是Fabulous或Strong，而Beautiful一詞完全沒出現。

再次強調，我並不是在提出西洋流派比較好、日本流派應該更正之類的主張，不是這樣。我希望大家能注意到，語言的不同造成世界的分類法不同，而

288

這和「美是什麼」這個問題極為相關。

在本文開頭，我明白表示「美是各式各樣的」。不過寫到這裡，我認為或許應該改為「藝術是多種多樣的」。在藝術之中，當然有討論「美」的例子，不過此外的例子也很多，尤其在現代美術的傾向中，「美」以外的主題頻繁出現。種族問題、性別認同、弱勢族群、觀念與物質、表象、社會與個人等等，所有的問題都被提出討論，「美」只不過是佔了多樣的藝術內容的一部分。

老實說，我很難揚棄自己的一貫主張「所謂美術，就是創作出『美』的『技術』」。說這是老派也好，但是我想要說出：「罹患『致美的病』正是藝術家的使命！」這句話的心情強烈。然而，當我思考「美」這個字對於其他語言圈的人來說，是否能恰如其分地通用時，我還是感覺到其中的差異。而且，因為那差異，我寄託於「美」的全盤信賴也就此微地，不，是相當地動搖起來了。

在討論「美」是什麼之前，把「美」當成驗證的對象，原本打算要面對「致美的病」，卻不巧看出了「無法致美的病」，我想這就是思想世界中會染上的麻煩現代病吧。

這樣對「美」的不信任，我今後該如何與它同行呢？岡田老師，我是不是

変成徹徹底底在「美」中迷失的小孩呢？

岡田回覆森村：

對於我的含糊問題，你給了條理分明的答案，非常感謝！

（只是，請不要叫我「老師」啊）如你所說，對「美」的信賴的核心，其實是對「美」的不信任。如果不是那樣的話，我想人類也不會追求「美」吧。這與信仰的核心中，有著不信任應該是同樣的道理。畢竟，在基督教的十字架上，尚且會發出「神啊，為什麼拋棄了我呢？」這樣對神的不信任呼喊。

請今後也繼續讓我們看到「迷途之美的羔羊，森村泰昌」。

若單刀直入來說，
「美」是什麼呢？

31

對於「在日本實踐美術」感到困惑

Q

畫家 ─ 山口晃

你的文章總是讓我受到鼓舞，我因此眼界大開也常讀得又笑又哭。啊，我也有很多想問的啊！我這樣想卻無法把問題整理出來，如今在還沒整理好的狀態下就提問，請原諒我紊亂的文字。

日文的「美術」一詞現在繼續使用可好？此刻我想到的是此類的問題。所謂「美術」，大約是在明治時代造出來的翻譯語，那時外來的文物大量輸入，為了表示那些文物，我們依賴漢語創造了許多新詞，我聽到的說法是這樣的。

「美術」就是當時創的譯語，目的在於表示西洋藝術。話雖如此，奇怪的是我們為了說明「美術」又在前面加上了「西洋」兩字。

想來很可笑，源自西洋的譯語，應該不必特地冠上「西洋」意思。我打個稍微誇張的比方，這就好像要講「義大利麵」時我們不說「西洋麵條」，卻說了「西洋義大利麵」這種奇妙的感覺。但是我們對於「西洋美術」這種說法並沒有什麼異樣感。

換言之，是我們對「美術」的美術，與「西洋美術」的美術，是不同的東西是嗎？明治時代的日本，在「你的國家有的我的國家也有，我們國家一點也不落後喔！」的心態下，為了與「西洋美術」為伍設定出「日本美術」的地位。為了讓「日本

美術」與「西洋美術」並列，本來是「西洋美術」的「美術」，也就被升格成為超越海洋東西、看起來是什麼全新內容的「美術」了，不是嗎？

然後再來談什麼是「日本美術」，我認為就是以「美術」將舊有的技藝重新編解後的產物，用個奇怪的說法來講，就是使用「美術」這個質數除以「舊有的技藝」做因數分解。如此長篇大論真是抱歉。以此為前提，我再回到一開始對「美術」的疑問。日本繪畫的整體內容，利用了這個在明治時代創造出來的「美術」一詞、以「日本美術」一詞來囊括明治之前的雪舟或葛飾北齋等畫家。而這就好比把「德川將軍」改稱為「德川總理大臣」一般不合理，我認為因為改稱有些事物無法被看見，而這妨礙了我們對先人前輩的理解。

反觀現代，「美術」一詞我們使用了一百多年，看來相當方便，然而我不經意地領悟到它還是被蓋上了西洋的印記。一百多年來，我們向「美術」租了房子卻不自知。房子不是自己建造的

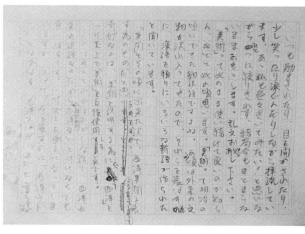

山口晃先生的問題原稿

話，你不知道可以向前輩
學習什麼、不曉得是否完
全地表現了自己，你也不
會知道所謂建造房子就是
利用技藝將「美術」反覆
因數分解，甚至，你連接
受了美術教育的現代人能
否辦到這樣的事情也不得
而知，諸如此類。
再不停筆我會沒完沒了地
寫下去。但是我對於「在
日本實踐美術」感到困惑。
悠悠哉哉地，任作畫的痛
苦與快樂充滿生活，這要
如何辦到呢？請告訴我。

我並非不清楚（日文的）「美術」是明治時代出現的新詞，近年來，「アート（Art）」這個說法也很普遍，但我對「アート」是有所堅持的，所以我不隨便使用這樣的字。

我並不是否定「アート」一詞，不過它與「アニメ（動畫）」¹、「オタク（御宅族）」² 同樣都是現代的日本生出的特殊語言，我實在無法在對於這個「史實」無自覺的狀態下輕易使用它。

我以前常讀的藝術書籍是東野芳明寫的《現代藝術》（美術出版，一九六五）。在那個年代，新的藝術表現一般都稱之為「前衛藝術」。記得小時候（一九五〇年代），我曾聽大人說過「岡本太郎是個偉大的『前衛藝術』畫家」這樣的話。

不過到了一九六〇年代，「前衛」這個標記代表了社會主義革命的先鋒，若要用它來指涉在典型資本主義國家美國所發生的新的藝術動向，是有困難的。

1　アニメ（anime）是由animation一詞衍生出的造字。

2　オタク（otaku）是由日文中的冠詞「お」加上有家裡、府上意思的「宅」字組成的造字，被用來形容熱衷並擅長動畫、漫畫、電腦使用的族群或個人。

因此，一般開始使用「當代藝術」這種說法來取代「前衛藝術」，包含了這層緣由。

順道一提，伊東順二[3]寫了《現在藝術》（PARCO出版，一九八五）一書，希望把「當代藝術」這個名稱更進一步改爲「現在藝術」。可惜的是，「現在藝術」一詞並沒有成爲固定用法。八〇年代在日本大放異彩的，是在澀谷舉行的「日本視覺表現展」這個競賽。我個人認爲「アート」一詞應該源自於此。

「日本視覺表現展」到了第三屆（一九八二），以該屆大獎得主日比野克彥[4]爲首，年輕藝術家輩出。藝術家超越了繪畫、雕刻、設計、服裝、音樂等類型框架，嘗試了自由活潑的表現。設計或服裝，應該不能放進「當代藝術」的範疇吧？不過，如果是用「アート」一詞，說得難聽點，就是有種「什麼都包」的印象。說得好聽些，就會讓人產生跨越類型的印象，所以方便任意使用。

3 伊東順二（1953—），日本藝評家。

4 日比野克彥（1958—），日本當代藝術家，在八〇年代以跨領域、反映時代的創作廣受注目。

「アート」這個日文不採用語意堅實的漢字，而是用了歐美語言和日語血統各半的片假名表記，非常符合泡沫經濟極盛時期中那種輕快且士氣高昂的氛圍。

從前衛藝術到當代藝術，從（日文的）「現代美術」到「アート」。我對於名稱變遷的「史實」極為堅持，我堅持的是アート與Art的不同之處。然而或許有些「アーティスト（Artist）」會宣稱「アート把Art驅逐出境了」，但我推測山口先生的世代，對此應該有不同的見解。

還有一點，又是世代相關的問題。對於一九五一年出生的我來說，所謂戰後藝術教育的洗禮，又是另一「重擔」。由於戰敗，日本的政治體制或意識型態產生一百八十度的大逆轉，藝術教育的現場也是如此。從一九五〇年代到一九六〇年代，當時還是小孩的我被教導的藝術主流可以說是西洋藝術。提到「繪畫」就是「油畫」、提到「藝術」就是達文西、拉斐爾、梵谷或雷諾瓦。橫山大觀的畫風被解釋為與戰爭期間高昂的戰爭意識相關，不是符合戰後民主主義的教材。教科書上並未如此載明，老師也沒有明說，但是，在教育現場我們渾身都能感受到應該逃離戰爭創傷、不要觸及灰色地帶這樣的氣氛。我並不是

特別對橫山大觀有興趣，只是成長期間對日本藝術知識的缺乏，終究是不幸的狀態。

我的觀點，儘管有世代的差異，但基本上和山口先生的觀點是相同的。山口先生和我一樣，對「西洋美術」、「美術」、「日本美術」三個詞彙進行評價，全都無法完全接受，也開始起疑。

因此，除了再確認之外，我要大膽提出下列建議。

我們應該回避圍繞在「西洋美術」、「美術」、「日本美術」的麻煩討論，不是嗎？或許很唐突，但現在我想從這個討論中離席，以稍微不同的觀點來「回答」這個問題。

因為，有關「美術」的各種問題是一種現代病。所謂「美術」是什麼？所謂「西洋美術」是什麼？所謂「日本美術」是什麼？這些雖然是相當重要的議題，但因為持續追問而罹患慢性病的話，就會離山口先生所理解的「讓生活充滿作畫的痛苦與快樂」這種境界越來越遠。

一九七○年代，二十幾歲的我深受藝術理論與社會思想折磨。當去詢問繪

畫是什麼，我反被繪畫制度操弄，對畫畫的「我」進行自我批判，結果變得無法作畫。然而到了八〇年代，三十幾歲的我的身邊，年輕人並未被理論或思想束縛，他們導入了「酷」、「時髦」等這樣表層式的價值觀，發現了輕盈表現藝術的技法。前者是陷入自我否定、後者是讓全面性的自我肯定直線加速，也就是可能成為「自我中心」的情況。對這兩種狀況都無法習慣的我，想起來，或許一直在摸索不否定也不肯定的立場會是什麼。

然後我得到了結論。我先說答案，就是「自覺」。沒想到答案竟然可以如此簡單！

所謂「美術」是什麼？使用「美術」一詞來表達是怎麼一回事？沉思這些問題，會讓人陷入複雜思考的迷宮中，根本無從作畫。在別的地方，也有很多優秀且令人佩服「畫家」對於「美術」毫不懷疑，在繪畫的道路上持續勇往直前。

我想提出的，是排除兩方的第三條繪畫路──抱著「自覺」而活，這個相當單純的選擇。杜象這個二十世紀藝術的代表人物，對繪畫產生懷疑而放棄畫家的志業。那麼，我也應該和杜象一樣放棄繪畫嗎？我不認為如此。即使承認

杜象是藝術史上的重要人物，但我不需要成為杜象基本教義派，因為陷入基本教義派感到的空虛，我在七〇年代已經經歷夠了。

重點在於「自覺」。杜象也好、雪舟也好，誰都好，當你不幸被偉大的足跡牽引，你連偉大足跡的腳邊都到不了。我們不要被牽引（＝醉心），而是應該將它引進（＝自覺地吸收）自己的人生，咀嚼，然後分解成不同的養分。

話題再次跳開。人生有各種應該自覺的事，其中最重要的，恐怕就是「死亡」的自覺。人類必須有「死」的自覺。若有這個「自覺」，大部分的事都無關緊要了不是嗎？其實山口先生的心中也隱藏了各種「自覺」，所以無法「悠哉哉」，有時可以快樂地作畫、有時又為了無法順利作畫而煩惱吧。

我的篇幅快用完了。最後，請容許我再一次把話題扯遠。

對「死亡」有自覺而活，這只要努力任何人都能辦到，但是隱藏著「死亡」覺悟而活的人卻非常罕見。從「自覺」到「覺悟」。我們偶爾會見到能跨越這高門檻的人，這種時候，超越了主義、主張、形態或意識的不同，我們將得到堅若磐石的說服或深刻的感動。

如果能覺悟「死亡」，不論何時何地面對什麼，不見苦惱或憤怒而是平靜

安穩，正是「悠悠哉哉」地活著，不是嗎？「悠悠哉哉」與絕對的緊張感相伴，

顯現出來的風情其實是很美的。因此我最後的建議如下：

以「美的『悠悠哉哉』」為目標，你認為如何呢？

離題再離題，或許是走錯門的回答，但我就在此擱筆了。

山口回覆森村：

非常感謝你對於我漫無邊際的問題提供了懇切回答。「美的

『悠悠哉哉』」！太令人吃驚了。我的心境就好像是只知道如

何平面移動的人被示範了如何垂直移動，好像頭頂上方裂

開了大洞，是「咦，好像比以前更複雜了」的感覺，又好

像拿到了自殺用的毒藥。

我會仔細咀嚼你的話，真的非常感謝。聽到包含森村先生

本人實際感受的日本戰後美術史，我認識了歷史中無法成

文的部分。由衷地感謝。

請好好保重。在下先告辭。

32

藝術有所謂的「外在」嗎？

Q

哲學家 ｜ 鷲田清一

去年秋天，我數次前往已經許久不曾踏入的大阪市釜崎區，參加釜崎藝術大學的活動，森村先生也是講師之一。這裡「彼此不聊到過去」、「被請一杯酒就要陪對方聊兩小時」的風氣，竟和我主持的哲學咖啡廳的規則一模一樣，讓我嚇了一跳。以前和「便宜旅店」或「貧民窟」[1] 幾乎無緣的藝術與哲學，現在在此自然融入，看到這樣的情形我很感動。我一直認為，如同哲學沒有區分內與外的界線，藝術也是沒有區別內與外的界線的。

「Art」是否具有所謂的「外在」這種東西呢？如果有的話，區分內與外的這件事有什麼意義嗎？反之，還是重回「技術」與「藝術」這種過去所謂較廣泛意義上的Art比較好呢？

— 1 釜崎藝術大學所在的大阪釜崎區為勞工、失業者、遊民的聚集地。—

305

雖然完全不能成為回答，但我能先從攝影開始說起嗎？更精確地說，不是攝影而是有關相機的話題。鷲田先生比我年長些，但基本上是同個世代，我想我們對相機應該有一些共同的回憶。以下，還請跟我一起回想相機的相關回憶。

我初次接觸到的相機，是父親的萊卡相機。我老家隔壁是一家「淺見寫真館」，聽說那台萊卡相機是在這裡買來的中古相機。我還留著幾張用那台萊卡相機拍的兒時照片。我父親是經營綠茶販賣的小店老闆，不可能有什麼攝影的素養。雖然附近住著大名鼎鼎的攝影家岩宮武二，但我們和他並沒有什麼特別來往。淺見寫真館的老闆娘患有結核病還是其它什麼疾病身體孱弱，我記得她是個美人，這些記憶都鮮明地留了下來。

淺見寫真館已經不在了。房子數次易主也不知道換了幾回租客，現在變成一間居酒屋。由於街景並無太大改變，每回經過那裡，我一下就穿越了時光隧道回到五十多年前的孩提時代。

羅蘭巴特的攝影論《明室》（La chambre claire）是作者對亡母拍攝的照片的

306

論述考察，也是詩意的私人獨白。日前閱讀這本書，我發現我的情況和巴特的

《明室》正好相反，而這正好相反的事情，正是我一直特別在意的地方。

對巴特來說，攝影與亡母相關的話語同時存在，對我來說則是亡父。對巴特來說重要的攝影，是母親拍攝的一張照片，我則是父親擁有的相機。母親與父親正好相反，洗出來的照片與拍攝照片的相機也是相反。巴特本身明白表示，他不是拍攝照片的人，不探究拍攝行為。巴特表明不探究的「拍攝＝用相機攝影」，正是我與攝影世界的決定性相遇。而這也是透過我的攝影素人父親才得以相遇。

FUJIPET這款相機，鷲田先生還記得嗎？這是我們小時候的簡易相機。小學低年級時，不知是遠足還是什麼場合我要帶相機去學校，父親就買給我。那是我的第一台專屬相機。它也是在我家隔壁的淺見寫真館買的，由老闆親自教我使用方法。焦距的旋鈕可以調到「人物」或「風景」，曝光程度也可以選擇「陰天」或「晴天」，是極為簡單的相機。使用的底片是中型相機用的布朗尼式膠卷（Brownie），一捲可拍十二格。

繼FUJIPET之後，爸爸買給我的相機是Olympus PEN半幅式相機。這台超小型相機操作上很簡單，任何人都能拍攝。此外，因為使用半幅設定，35ｍｍ片幅的三十六張膠卷能夠拍出七十二張半格模式照片，多出了一倍。是當時劃時代的輕巧型相機。

我一邊回想那時與我相伴的相機，發現攝影和昆蟲採集很相似。昆蟲採集時用來捕獲昆蟲的捕蟲網，讓我想起捕捉被攝體的相機。有如用網子採集蟲子一般，我們用相機拍攝影像。捕獲的昆蟲被放進昆蟲箱裡帶回家，用相機拍攝的影像也被烙印在相機暗箱中的底片保存下來。如果打開昆蟲箱的蓋子，好不容易採集到的昆蟲就會逃走，相機的背蓋不小心被打開的話，底片感光，就會消滅所有影像。

昆蟲採集結束後帶回家的捕獲物，經過保存處理，被小心地放進標本箱排列。攝影也是一樣，底片作了顯像處理，經過放大沖洗成為照片，被排列在相簿中小心保存。

昆蟲採集與攝影如此酷似，並不只限於技術上的程序相同。由兩者的體驗所帶來的快感來看，可以感到它們非常類似。

比方說，蝴蝶在天空中飛舞。不過，對熱衷採集昆蟲的孩子而言，蝴蝶並不是蝴蝶。那是什麼呢？是化爲蝴蝶這種形體的「時間」的推移。「時間」的推移與蝴蝶的動線一起出現在眼前。採集昆蟲的我，網子捕獲的並不是新種類或珍稀種類的蝴蝶，而是平常那難以捕捉的「時間」的存在。那是在某一天、某個時候、某個場所，宛如幽靈或精靈般出現在眼前，轉眼間又倏地離去的時間。我追趕也想要用網子活捉。「時間」就那樣穿過網線，留下餘香散發光芒。

閃閃發光的「時間」的呼吸，與在場的我的呼吸如出一轍，那瞬間我感到一驚。我無意識中領悟到，此時被捕捉的「時間」，就是進行捕捉的「我」。和那一天、那個時候、那個場所閃閃發光的「時間」一起，「我」本人也發出了別人見不到的光。在那之後過了數十年，雖然遲了些，但現在的我已經能夠確信。

攝影也是，和這個沒什麼不同。透過觀景窗顯現的被攝體，是無法停留的「時間」之流。相機這種光學式的捕蟲網，僅用一格底片就把本來無法停止（無法被停止）的「時間」之流捕獲。「我」在按下快門的瞬間，片羽「時間」變成了光，透過名爲鏡頭的網，瞬間被移送到暗箱裡的底片上。親自參與了這光速傳送的過程，「我」也接受到光的餘波（震動），不爲人知地閃耀發光。那光輝，

是拍攝照片的「我」在那一天、那個時候、那個場所確實活著的光輝，也是「我」存在的證據的光芒。我像那已經是和「讓別人看不見的『我』」的光輝可視化的自畫像」創作時期，非常接近的時空了。

接下來繼續回到相機的話題。擁有一台正統規格的相機，已經是我進美術大學以後的事了。當時我的主修是設計，但二年級時有攝影實務，於是買了真正的單眼反光相機。我想買的是Nikon F2這種名氣響亮的相機，但它對個子小的我來說過重，因此我買了可以說是F2的小弟的Nikomat。雖然說是小弟，還是很氣派的單眼反光相機，擁有它讓我感受到大人的心情。

任課老師出的題目是「腳踏車」。我意氣風發地揹著Nikomat上街，只要看到腳踏車就咧嘴按下快門。

拍完後，沖洗底片，然後放大到四開的印相紙上，提交給評審老師。老師看了我的相片後說道：

「出乎意外，沒什麼意思耶。」

用畫筆在紙上作畫的作業，我大概也是得到這樣的評價，攝影實務的評價

也這麼差讓我非常錯愕。與其說我的錯愕是因為評價差，更像是我無法接受拍攝照片的愉悅感被潑了冷水。在街頭攝影很愉快。不過，那樣個人的快感沒有任何意義。總之，我的相片是「沒什麼意思的相片」。這時候我打從出生以來第一次知道，世上的照片被分為「沒什麼意思」和「有意思」兩種，而這其實是那麼理所當然。

我的相片如果「沒什麼意思」，那麼，世上存在著和這不同的「並不是沒什麼意思的相片」，換言之就是「有意思的相片」。那麼，「到底那種『有意思的相片』是什麼呢？是長得什麼樣的東西呢？」我開始死命地，研究「有意思的相片」。我透過攝影雜誌或攝影集看被稱為專家的攝影家的相片，後來也讀攝影史書籍，吸收世人所謂「有意思的相片」的知識，也就是足以被稱為藝術的相片的知識。

當然，不只是相片，這用在繪畫上道理也相通。有「有意思的畫」，也有「沒什麼意思的畫」。不過繪畫（＝畫畫）是美術教育還是情操教育呢，我不太清楚，總之，做為義務教育的一環，小學開始美勞課就被編進課程，高中的美術教科書也確實記載著美術史的年表。因此我從小就知道有「有意思的畫」與「沒

什麼意思的畫」，而「有意思的畫」就是被稱爲藝術的傑出作品，我一再被灌輸這件事。

然而攝影不一樣。如果沒有加入攝影社，該說是幸或不幸呢，攝影完全不會出現在教育現場。我知道的攝影只是「記錄回憶的道具」，我簡直就是被置放於藝術的「外在」，一直活到了大二，終於，那決定性的攝影評審來臨。

從父親的相機，經歷FUJIPET、Olympus PEN到Nikomat，對我來說，攝影與「有意思」還是「沒什麼意思」這樣的分類無關，它和孩提時代的昆蟲採集一樣，是「時間」與「我」的火花發出的閃閃發亮的那種東西。「時間」與「我」同時發光，藉由那光輝確認了「我」的存在證據。所謂攝影，本來就是那樣非常「私人」的、「時間」的感應，是個遊戲。

我想說的事情，我想不用再多說了。正如鷲田先生所言，就在藝術的「外在」，不，是到達藝術的「外」與「內」的分類以前的所謂「藝術紀元前」的某一天、某個時候、某個場所，換個說法就是將時間的光輝與我的存在疊合的那一天、那個時候、那個場所發生的事情取回，這正是我現在想要追求的、表現應有的姿態。

312

回過神來，我的父親過世已經七年。這期間，母親也經歷了關節炎、骨質疏鬆、胃癌、心肌梗塞等重重難關，今年迎向八十六歲，在我執筆的今日下午，她還要接受別的手術。

難道，寫下屬於我自己的《明室》的時機也來臨了嗎？巴特的那攝影論集，正是將藝術與哲學的「內」與「外」無效化的嘗試，最後，巴特在這個世界的「外在」過世了。停留在「內在」，從事「藝術」工作，或許是相當安全的。

啊，對了。關於釜崎的話題，我寫不出來。不，應該說我不想寫。我身在釜崎的「外在」。這並不是說藝術是「內」，而釜崎在藝術之「外」。我才是局外人。所以說，身為局外人就必須清楚自己的身分。重大的訊息不在「發言」中，而是在「沉默」中蓄積。這是我最近注意到的主題。

結語

本書，是兩年多來我在筑摩書房宣傳雜誌《ちくま》上執筆的同名連載，再加上若干改寫而成。

我接受提問然後回答，如果沒有提問就沒有這本書，在此我要向所有提供有回答價值問題的提問者致上謝意。

提問者是否能接受我的回答，我真的不清楚。回答問題後，有時我也會反省「為什麼會用好像很了不起的方式回答呢？」。尤其是對於小山登美夫先生的提問，我的口氣相當失禮，重讀時十分慚愧。當成熟有風度的小山登美夫先生爽快地說（我的回答）「很有意思」時，我才覺得得救了。

像這樣，我煩惱著該不該把這樣好像有點驕傲的口氣直接收錄到書中，但又抱著覺悟，覺得作者應該對說出口的言論負責，於是決定收錄連載期間的所有文章。

314

從提出藝術問答集的想法、連載，到最後完成出版的這段漫長路程，我要對筑摩書房耐心陪伴我的大山悅子女士致上深深謝意。內容的面貌和連載開始前的預測稍有不同，但大山女士對此樂觀地接受並表示支持，她是本書成書的重要力量。

然而，我並不是老師。雖然說是接受提問然後回答，但是我不是那種可以教人什麼東西的人。回答的感覺更像是面對問題，和擲出問題的人一起討論到底是這樣、還是那樣。

另一方面我還有個想法，從事藝術活動長年走來，想到我的藝術職涯，以及不知不覺間活了一大把的年紀，都讓我思考自己是不是應該基於這些經驗，把「什麼」傳達給下一代比較好？

請一起來思考，把「什麼」傳達給下一代。想傳達的很多，但對我來說那感覺始終和「教導」無關。與其說是「教導」，還不如說是「功課」。我把被交代的「問題」帶回家、綁上頭帶，口裡念念有詞，絞盡腦汁要擠出答案。所以，本書也是我關於藝術的作業成果發表。

當然，就像我們常聽到的，藝術的問題沒有正確答案。面對「美，是什

麼？」這個問題，答案千差萬別，而這正是藝術最重要的性格。這裡我要再次強調，我的「回答」並不是唯一的正解。為了找出讀者各自對於藝術的「回答」，我的「回答」若能成為小小的線索，那就太好了。

二〇一四年　夏日來臨前　森村泰昌

本書為2012年1月至2014年2月期間，

作者於《ちくま》（筑摩書房出版）文學宣傳雜誌上連載的專欄文章集結。

書中提問者頭銜或年齡等資訊以連載當時為準。

出版協力：井原市立田中美術館、MIZUMA Art 藝廊、一色事務所

國家圖書館出版品預行編目資料

請回答吧，藝術！謝謝你說看不懂：森村泰昌的藝術問答室 / 森村泰昌作；張明敏譯．
-- 初版 . -- 新北市：不二家出版：遠足文化發行，2017.06

　面；　公分

ISBN 978-986-94603-9-2(平裝)

1. 藝術評論 2. 文集

907　　　　　　　　　　　　　　　　　　　　　　　　106008420

請回答吧，藝術！
謝謝你說看不懂：森村泰昌的藝術問答室

作者 森村泰昌｜**譯者** 張明敏｜**責任編輯** 周天韻｜**封面設計** 朱疋｜**內頁排版** 唐大為｜
行銷企畫 陳詩韻｜**校對** 魏秋綢｜**總編輯** 賴淑玲｜**社長** 郭重興｜**發行人兼出版總監**
曾大福｜**出版者** 大家出版｜**發行** 遠足文化事業股份有限公司　231 新北市新店區民權路
108-2 號 9 樓　電話 (02)2218-1417　傳真 (02)8667-1851　劃撥帳號 19504465　戶名 遠足文化
事業有限公司｜**印製** 成陽印刷股份有限公司　電話 (02)2265-1491｜**法律顧問** 華洋國際專
利商標事務所 蘇文生律師｜**定價** 350 元｜初版一刷　2017 年 6 月｜**有著作權 · 侵犯必究**